KB076623

"선생님, 제가 웜톤이 아니었다고요?"

당신의
퍼스널 컬러가
매번 다른
진짜 이유

한지운 지음

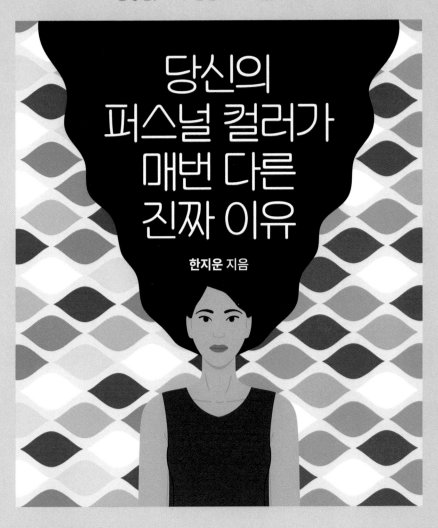

왜 퍼스널 컬러는 매번 다른 결과가 나오는가?

웜톤 쿨톤 사이에서 헤매는 당신을 위한
디자인학 박사의 쉬운 해결책

레 코 드 나 우

차례

1장

컬러가 필요한 이유

2장

퍼스널 컬러가 헷갈리는 진짜 이유

나를 돋보이게 해주는 퍼스널 컬러를 알고 있나요?

웜톤과 쿨톤, 4계절, 베스트 컬러와 워스트 컬러 사이에서 지금도 나의 색을 찾고 있을지도 모릅니다.

퍼스널 컬러를 찾는 사람들이 많아지고 있습니다. 이제 퍼스널 컬러를 아는 것은 국민 상식이 되어가는 것 같지만 그만큼 웜톤과 쿨톤 사이에서 계절을 찾아 헤매는 사람들도 많습니다.

퍼스널 컬러가 대중화되고 많은 분이 퍼스널 컬러를 알게 되면서 진단에 대한 많은 의문을 가집니다. 웜톤과 쿨톤 사이에서 혼란을 겪고 있거나, 진단을 여러 번 받았는데 결과가 달라서

고민하는 분도 보았습니다.

퍼스널 컬러에 관심을 가지고 나의 색을 찾는 사람들을 만납니다. 나를 컬러로 표현하고 소통하는 과정은 즐거운 일입니다.

저는 오래전부터 사람이 색에서 느끼는 감정에 관심이 많았습니다. 고등학교는 이과였지만 졸업 후 다시 입시를 준비해서 미술대학교에 갔습니다. 학부 전공은 공예입니다. 그런데 아쉽게도 당시 배운 공예의 세계는 제가 원하던 알록달록한 세상이 아니었습니다. 예술학도였지만 컬러를 마음껏 표현할 수 없었습니다. 금속은 금색, 은색, 적동색이 기본이었고 도예는 흙색에 유약, 목공은 목재에서 접하는 나무색을 크게 벗어날 수 없었습니다.

본격적으로 색채를 공부하기 시작한 건 10년 차 직장생활을 정리한 후였습니다. 직장생활의 쉼표를 찍고 육아휴직이 시작되면서 스트레스를 풀 수 있는 도구로 컬러를 만났습니다. 경력단절 여성이 되고 컬러를 다양하게 접하면서 제 스트레스가 해

소되기도 하고 기분이 좋아지는 경험을 하게 되었습니다. 동시에 박사과정을 시작하면서 컬러와 사람의 연관성에 관심을 가지고 본격적으로 컬러의 본질을 공부하기 시작했습니다.

컬러와 처음 인연을 맺게 된 시작은 퍼스널 컬러가 아닌 색채심리였습니다. 졸업 후 코칭 프로그램을 개발하고, 공예와 컬러를 접목해 보는 활동을 했습니다. 이후 일반인들이 더욱 쉽게 활용할 수 있는 뷰티와 접목하면서 사람의 컬러를 찾는 일을 하게 되었습니다.

컬러가 좋아서 시작한 일은 지금도 진행 중입니다. 오프라인에서는 직접 사람들의 컬러를 함께 찾는 활동을 하고, 멀리 계신 분들과 소통하기 위한 온라인 분석 프로그램을 동시에 발전시키면서 보다 많은 분과 만남을 기대하고 있습니다.

이 책은 아직도 퍼스널 컬러의 세계에서 헤매고 있는 당신에게 컬러에 대한 새로운 관점을 제시해 주는 지침서입니다.

퍼스널 컬러 4계절 이론이 절대 진리인양 계절 찾기에 혼란

을 경험하는 이들에게 컬러를 접하는 관점을 바꾸어 줄 필요를 느끼고 책을 쓰게 되었습니다. 기관별로 다른 퍼스널 컬러의 진단천, 통일화 되지 않은 용어, 다양한 자료를 찾아볼수록 더욱 혼란스럽습니다. 이 책에서는 퍼스널 컬러의 다양성을 이해하고 그 사이에서 흔들리지 않는 핵심이론과 색을 보는 기준을 알려드립니다. 퍼스널 컬러가 헷갈리는 진짜 이유를 사례와 알아두면 도움되는 색채이론으로 쉽게 설명해 드리고자 합니다. 퍼스널 컬러를 받고 나서도 풀리지 않는 궁금증을 가진 독자라면 한 번쯤 생각해 봤을 웜톤과 쿨톤의 기준에 대한 이해를 돕고자 하였습니다.

저의 사례를 통해 진단결과가 다를 수 있는 퍼스널 컬러 사례를 소개합니다. 유난히 진단이 쉽지 않은 유형인 저는 두 명의 전문가에게 다른 결과로 진단받았습니다. 웜톤과 쿨톤 사이에서 고민하는 과정은 저에게도 찾아왔습니다. 다양한 도구를 활용해서 연구하면서 퍼스널 컬러에 대한 혼란을 정리할 시간

을 가졌습니다. 아직도 나의 퍼스널 컬러를 찾느라고 스트레스를 받으시나요? 그렇다면 당신과 비슷한 저의 고민을 함께 나누어 보고 싶습니다.

다음과 같은 분들께 이 책을 추천 드립니다.

- 퍼스널 컬러에서 아직도 웜톤 쿨톤 개념이 헷갈리는 분
- 두 번 이상 진단을 받았는데 결과가 달라서 고민하는 분
- 웜톤 쿨톤 진단의 압박에서 벗어나서 색을 폭넓게 이해하고 싶은 분

혼란스러운 퍼스널 컬러의 바다에서 나의 색을 정리하는 방법을 공유하고자 합니다. 또한 퍼스널 컬러의 핵심인 조화와 균형을 보는 감각을 키워주고 색을 편하게 접하도록 돕고자 이 책을 쓰게 되었습니다. 퍼스널 컬러에서 흔들리지 않는 기초를 토대로 색을 보는 눈을 키울 수 있기를 바랍니다.

이 책을 읽고 나면

- 퍼스널 컬러 결과가 다르게 나오는 이유를 알게 됩니다.

• 퍼스널 컬러 진단에서 정말 알아야 할 색의 핵심 요소를 알게 됩니다.

• 4계절 진단의 기본이 되는 웜톤 쿨톤의 구분이 나에게 정말 필요한지 아닌지 알게 됩니다.

이 책을 통해 퍼스널 컬러에 대한 고정관념에서 잠시 물러서서 나의 컬러에 대한 관점을 전환하는 계기가 되기 바랍니다. 퍼스널 컬러를 찾는 과정에서 가지게 되는 의문을 가진 분들이 이 책을 통해 조금 더 컬러를 쉽게 이해하는 계기가 되면 좋겠습니다. 이제부터 재미있는 컬러 세계로 여러분을 초대합니다.

1장

컬러가 필요한 이유

컬러의 세 가지 파워

2020년 이후부터 대한민국은 "퍼스널 컬러" 열풍에 휩싸여 있습니다. 트렌드를 안다면, 나 자신에게 관심이 있다면 한 번쯤은 호기심을 가지게 되는 퍼스널 컬러는 MBTI 처럼 나를 알아가는 이벤트로 자리를 잡고 있습니다.

퍼스널 컬러가 왜 많은 사람의 관심을 끌었을까요? 바로 컬러의 이미지가 주는 강력한 시각적 효과 때문입니다. 컬러는 나를 구성하는 이미지 요소에서 가장 먼저 지각하는 시각 요소입니다. 개인의 이미지를 멋지게 만들고 싶은 보편적인 열망이 퍼

스널 컬러에 활용된 것입니다. 컬러를 적용하기 가장 쉬운 영역은 매일 내가 갈아입는 옷입니다. 퍼스널 컬러는 여성뿐만 아니라 남성에게도 매우 효과적인 자기표현의 수단입니다.

또 다른 이유를 살펴보면 K-뷰티의 영향도 한몫하고 있습니다. 한류가 전 세계적으로 관심의 대상이 되면서 자연스럽게 한국의 다양한 콘텐츠가 퍼지게 되었습니다. 더불어 한국의 뷰티와 패션이 관심의 대상이 되면서 한국에서 인기인 퍼스널 컬러도 인기있는 체험 활동이 되고 있습니다.

퍼스널 컬러는 1980년에 캐롤 잭슨(Carole Jackson)의 'Color me beautiful'이라는 책이 미국에서 인기를 끌면서 패션계에 영향을 주었습니다. 이후 바다 건너 일본을 거쳐 한국으로 전파되었지만 아이러니하게도 미국 관광객들은 한국에 와서 한국인에게 퍼스널 컬러 진단을 받고 있습니다. 심지어 지금까지 만난 미국 관광객이나 교포 중에서 퍼스널 컬러의 시작이 미국이었다는 사실을 아는 이는 지금까지 한 명도 없었습니다.

1980년대 미국에서 시작된 퍼스널 컬러가 2020년대 한국에서 유독 인기인 이유가 무엇일까요? 다른 한편으로 생각해보면 유난히 한국적인 정서와 잘 맞아떨어지기 때문이라는 생각이 듭니다. 퍼스널 컬러를 알기 이전에 우리는 한국의 문화 코드를 살펴볼 필요가 있습니다. 황상민 교수의 저서 「한국인의 심리 코드」에서 한국 사람들은 유난히 소속감에서 위안을 얻는 집단주의적 성향이 있다고 언급했습니다. 즉 개인과 집단을 동일시하는 성향을 말합니다.

주기적으로 링크를 타고 돌아다니는 다양한 심리테스트, 성격 테스트 한 번쯤은 '나'를 파악하는 놀이로 가볍게 해보셨겠지요. 당신의 MBTI는 무엇인가요? SNS를 통해 검사한 결과 저의 MBTI는 ENFP입니다. 결과를 알게 되면 한국 사람들은 SNS에 공유하고 같은 유형이 나오면 은근히 반가워하며 댓글을 달며 동질감을 표현합니다.

한국 사람들은 '나'의 '정체성' 찾기에 깊은 관심이 있는 것

같습니다. 과거에는 연예인 스타일링 따라 하기에 초점을 두었다면 요즘은 '나'를 나답게 표현하는데 가치를 둡니다. 한국에서 퍼스널 컬러가 많은 사람에게 관심을 받는 이유가 또 하나 있는데요. 한국 사람의 특징 중 다른 하나를 꼽자면, '다른 사람이 나를 어떻게 볼까'를 중요하게 생각한다는 겁니다. 자신을 잘 가꾸고 대외적으로 좋은 이미지를 보이려 노력하는 사람들이 다른 나라에 비해 많다는 것은 해외여행을 해보면 알게 됩니다.

한국인들은 옷을 잘 입고 메이크업에 신경 쓰는 편입니다. 실제로 한국에 여행 온 관광객들에게 한국의 이야기를 들어보면 'dress up'이라는 단어를 자주 듣게 됩니다. 한국에는 멋쟁이가 많다는 의미지요. 번화가에 돌아다니는 한국인들은 대부분 자신을 잘 꾸미고 다닌다는 말을 외국인들에게 자주 듣습니다.

한국 사람들이 유난히 자기를 알고자 하는 욕구가 많은 이유

중의 하나는 자기 자신에 대해 탐색할 기회가 적은 성장기를 거쳐 성인이 되는 교육과정이 하나의 원인이라고 보입니다. 대학에 갔고 취직도 했는데 여전히 헤매고 있는 자아를 가진 개인은 여전히 '정체성 혼미'를 경험하는 경우가 잦습니다. 이러한 자아 정체성의 혼돈은 우리 스스로가 자신을 관찰하고 보듬어 줄 여유가 없는 오늘을 대변하는 현상이 아닐까요?

그렇다면 자아와 컬러는 무슨 관계가 있을까요? 퍼스널 컬러는 다른 사람들에게 '호감'을 사고 싶은 마음에서 시작합니다. 나 홀로 무인도에 살면 컬러가 무슨 상관입니까? 벗고 살아도 상관없겠지요. 그렇지만 최소한 성인이 되어 다양한 그룹에서 다양한 페르소나를 가지고 생활하다 보면 한 번쯤은 '나'의 이미지에 대해 생각해 보는 계기가 생깁니다. 사회에서의 체면을 중시하며, 평판에 영향을 받으며 생활하는 우리에게 컬러를 활용한 이미지 관리는 의미가 있습니다.

컬러에는 세 가지 힘이 있습니다.

첫째, 조화로운 컬러의 활용은 긍정적인 이미지를 만들어 줍니다.

온라인에 떠돌아다니는 수많은 테스트는 대부분 '아 그렇구나!' 하고 알면 끝입니다. 그런데 퍼스널 컬러는 실제로 나에게 적용할 수 있는 도구로 활용됩니다. 우리의 감각기관인 오감 중에서 시각이 가장 높은 비중을 차지합니다.

대학 생활을 시작하면서 나의 이미지를 긍정적으로 보이기 위해 컬러가 필요한 수험생, 면접을 앞두고 이성과의 만남을 앞두고 좋은 이미지를 보이고 싶은 2030세대, 정신없이 아이 옷만 고르다 보니 정작 내 옷에는 신경조차 쓰지 못하고 30대를 보낸 40대 엄마, 50이 넘었는데 어느 날 거울을 보니 나의 색이 싫게 느껴져서 자아를 탐색하러 온 중년까지. '이 나이에 컬러를 알면 뭐 하니?' 하면서도 딸과 손잡고 온 60대 엄마가 어울리는 새로운 컬러를 발견하고 좋아하는 모습도 보게 됩니다. 메이크업을 잘 못하는 여성이나 화장할 일이 없는 대부분 남성의

경우에는 특히 컬러가 이미지에 매우 큰 영향을 줍니다. 컬러를 찾는 시기에는 적기나 성별의 구분이 없습니다. 나의 피부에 어울리는 컬러는 타인에게 긍정적인 이미지를 심어 줍니다.

둘째, 새로운 컬러는 나에게 변화할 수 있는 자신감을 심어 줍니다.

실제로 나의 컬러가 궁금해서 오는 분들의 마음속 이야기를 들어보면 '변화'하고 싶은 갈망이 강하다는 걸 자주 느낍니다. 피부가 어두운 미남 청년이 찾아왔습니다. 그는 초등학교 시절 친구들에게 피부색이 어둡다고 놀림을 받았습니다. 그 이후 어두운 피부를 감추기 위해 오로지 검은색 옷만 입어 왔다고 합니다. 친구들의 놀림으로 생긴 피부색에 대한 열등감은 컬러에 대해 그 어떤 도전도 할 수 없게 만들었지요. 이 청년은 의외로 흰색 계열의 밝은 톤에서 얼굴이 매우 깨끗해지고 화사해지는 자신을 발견합니다. 거울 속에서 빛나는 자신을 보고 놀라던 모습이 생생합니다.

자기에게 어울리는 색을 확인하게 되는 순간 발견하는 눈빛 속에는 두 가지 감정이 보입니다. 자신감과 기쁨입니다. 그동 안 자신을 단일한 색 안에 가두어 두었던 소심한 마음에 스며드 는 자신감은 스스로 변화할 수 있는 계기를 만들어 줍니다. 내 마음이 '변화'를 원하는 그때, 거울에 비친 '나'를 보다가 '나'를 다시 찾아보고 싶은 사람들 누구나 컬러를 만날 기회가 찾아옵 니다. 컬러를 통한 변화는 자신감을 줍니다.

셋째, 나에게 필요한 컬러를 활용하면서 감정에 긍정적인 효 과를 경험할 수 있습니다.

퍼스널 컬러는 단순하게 나에게 어울리는 색을 찾는 것에서 끝나지 않습니다. 우리의 기분을 변화시켜 줍니다. 이미지로 보 여주는 퍼스널 컬러의 이면에는 보이지 않는 마음 컬러도 존재 합니다. 컬러는 사람이 느끼는 감정과 깊이 연결되어 있습니다. 기분이 좋아지는 긍정적인 정서적 효과까지 주는 컬러는 눈으로 소통하는 시각도구이기도 합니다. 나를 컬러로 표현하고 이야

기할 수 있다면 더 다양한 방식으로 타인과 소통할 수 있습니다. 나아가 컬러가 감정에 주는 긍정적인 효과까지 보게 됩니다.

컬러는 어디에나 있습니다. 단지 나에게 도움이 되는 컬러를 알고 활용할 수 있는 능력이 있으면 새로운 컬러의 힘을 경험하게 됩니다. 나의 몸과 마음에 영향을 줄 뿐만 아니라 타인에게 좋은 기분을 전달해 주는 컬러의 힘! 여러분도 활용해 보고 싶지 않으세요?

퍼스널 컬러를 알고 나니
또 다른 고민이 생깁니다

"퍼스널 컬러를 두 번 진단받았는데 결과가 왜 다른 걸까요?"

퍼스널 컬러를 알고 싶어 하는 사람들이 계절 진단 결과가 달라져서 많은 고민하는 걸 봅니다. 대한민국 트렌드를 안다면 '퍼스널 컬러', '웜톤, 쿨톤'을 들어보았을 것입니다. 봄, 여름, 가을, 겨울 4계절로 구분이 된다는 것도 알고 계시겠지요. 퍼스널 컬러는 자신의 이미지에 관심이 있는 사람이라면 대부분 알고 있을 정도로 유명해졌습니다.

초기 1990년대만 하더라도 연예인들이나 유명인들 위주로 제공되는 개인 고급 컨설팅이었지만 지금은 누구나 쉽게 접할 수 있습니다. 심지어 이제 K-뷰티의 영향으로 해외여행객들도 즐겨 찾는 한국의 문화 체험 코스가 되었습니다.

컬러가 대중적인 관심사가 되었다는 건 참 반가운 일입니다. 12색 색연필로 미술을 시작했던 세대가 자라나서 색의 톤을 논하고 자신의 컬러를 탐구하는 건 반가운 현상입니다. 자신에게 어울리는 컬러를 탐구하는 퍼스널 컬러는 한국인들의 패션 감각을 더욱 발전시켜 주는 시각 콘텐츠입니다.

그런데 퍼스널 컬러 진단을 받을 때마다 다른 결과 때문에 스트레스를 받는 경우도 종종 보게 됩니다. 나의 컬러를 찾고 활용하는 과정은 즐거워야 한다고 생각합니다. 아쉬운 점은 퍼스널 컬러를 괴롭게 찾고 있는 분들이 나타나는 현상입니다. 요즘 들어 웜톤과 쿨톤에 대한 논란이 생겨나고 다양한 퍼스널 컬러 용어 사이에서 갈팡질팡하는 분들을 많이 봅니다.

이 혼란과 고민을 어떻게 해결해 드릴 수 있을지 생각해 왔습니다. 저 또한 웜톤과 쿨톤 사이에서 정체성을 찾으려고 애쓴 주인공입니다. 유난히 복합적인 색이 섞인 저도 자신을 깊이 분석하면서 나의 특징을 정리하는 시간을 가져왔습니다. 복합적인 요소를 가진 경우에는 웜톤과 쿨톤으로 가르기보다 조금 더 넓은 관점에서 컬러를 정리하는 방식이 효과적이라는 걸 알게 되었습니다. 그 방법은 간단한 원리지만 문득 컬러를 공부하지 않은 분들께는 답을 찾는 과정이 어렵겠다고 생각했습니다. 그래서 퍼스널 컬러 전문가에게 다른 두 계절을 진단받은 저의 경험을 정리했습니다. 저와 같이 혼재된 퍼스널 컬러의 계절 사이에서 고민하는 분들에게 효과적으로 컬러를 정리하는 방법을 알려드리고자 합니다.

나의 컬러를 잘 정리하고 나면 나에게 어울리는 컬러를 알게 되고 옷을 골라 입는 과정에서 시간을 아낄 수 있습니다. 옷장에 불필요한 옷들이 줄어듭니다. 상황(TPO)에 맞는 컬러를

일상에 적용할 수 있습니다. 메이크업을 신경 써서 하지 않아도 컬러 하나로 얼굴에 윤기와 혈색이 돌 것입니다. 더 이상 컬러 때문에 옷 쇼핑에 실패하고 돈 낭비할 일이 없어집니다.

무엇보다도 나에게 맞는 색은 내 기분을 바꿔주고, 사람들에게 보여주고 싶은 나의 이미지를 효과적으로 보여줄 수 있습니다. 가장 잘 어울리는 나의 컬러를 찾아볼 시간입니다. 가장 중요한 건 웜톤, 쿨톤이 아니라 나의 피부, 이미지와 조화로운 색의 영역을 정리하는 일입니다.

혼란스러운 퍼스널 컬러의 세계에서 여러분의 색을 함께 정리해 봅시다. 다양한 컬러들을 필요할 때 꺼내어 쓰면서 컬러의 힘을 경험하는 행복한 컬러생활을 시작해 봅시다. 이 책을 통해 퍼스널 컬러에 대한 질문이 있는 분들이 조금이나마 그 의문을 해결할 수 있기를 바랍니다. 준비가 되었다면 이제 페이지를 넘겨봅시다.

진단할 때마다 다른 퍼스널 컬러

얼마 전 신문사에서 영상 인터뷰 의뢰를 받았습니다. 퍼스널 컬러에 대해 궁금한 질문을 받으면 대답하는 방식이었습니다. 흥미롭게도 책을 쓰고 있는 내용과 일치하는 질문이 있었는데요. 그 질문은 다음과 같았습니다.

"퍼스널 컬러는 변한다는 말도 있는데 정말 있기는 한 건가요?"

이렇게 대답했습니다.

"퍼스널 컬러는 존재합니다."

퍼스널 컬러(personal color)는 태어날 때부터 타고난 자신만의 신체색을 파악하여 자신의 이미지와 조화를 이루는 개개인의 컬러입니다. 사람은 각자 자기만의 분위기와 개성을 가지고 있습니다. 타고난 신체적인 특징을 얼굴을 중심으로 볼 때 신체색뿐만 아니라 얼굴 주변의 색은 그 사람의 분위기에 큰 영향을 줍니다. 인간의 이미지를 구성하는 얼굴의 색채는 피부, 머리카락, 눈동자 색으로 구성되는데 각자가 가진 색과 조화로운 컬러를 찾아 활용하면 자신이 타고난 이미지를 돋보이게 하는 효과가 있습니다.

퍼스널(personal)이라는 용어를 이루는 퍼스낼리티(personality)는 개성, 성격, 인격이라는 뜻이 있습니다. 퍼스낼리티는 다양한 사회 구성원 사이에서 드러나는 개인의 성격과 특징을 말하며 이는 타인과 구별되는 독특한 특성으로 보입니다. 퍼스낼리티의 어원은 페르소나(persona)입니다. 페르소나는 고대 그리스 가면극에서 배우들이 쓰던 가면을 말합니다.

신분, 지위를 뜻하기도 하며 이후에는 성격, 인격을 나타내는 말로 쓰였습니다. 요즘 SNS상에서 표현되는 사람들의 이미지에도 사용됩니다.

컬러를 잘 활용하면 자신만이 타고난 신체의 색과 이미지를 타인의 눈에서 바라볼 때 조화롭고 긍정적인 이미지를 전달할 수 있습니다. 일반적으로 퍼스널 컬러는 웜톤이 잘 어울리는 봄, 가을 타입과 쿨톤이 잘 어울리는 여름, 겨울 타입으로 나뉩니다. 그 안에서 밝고 어두움, 맑고 탁함에 따라 세부타입과 가장 잘 어울리는 색을 찾습니다.

그런데 퍼스널 컬러를 두 번 이상 받아보는 분 중에 진단 결과가 다르게 나와서 혼란을 경험하는 분들이 많습니다. 진단받는 사람은 같은데 계절이 바뀌는 이유는 피부 특징이 웜톤과 쿨톤의 경계에 있는 타입이기 때문일 겁니다. 또 다른 이유는 4계절 진단의 기준이 표준화되어 있지 않기 때문입니다. 다시 말하면 웜톤, 쿨톤이라고 정의하는 색의 기준, 4계절의 진단천이 기

관마다 다르기 때문에 그렇습니다. 또한 사람마다 피부 타입과 이미지가 매우 다양해서 일반적인 퍼스널 컬러 이론이 정해 놓은 타입으로 명확하게 나뉘지 않는 유형도 있습니다.

2016년 박사과정에서 수강했던 퍼스널 컬러 수업 시간 교수님은 저를 가을 소프트(soft)로 진단해 주셨습니다. 그런데 2023년 전문가 과정 연수를 하면서 색채학 박사님으로부터 여름 뮤트(muted)로 진단받았습니다. 그러면 두 전문가의 계절 결과가 다른 이유가 무엇일까요?

가장 큰 이유는 제 피부색의 복합성 때문입니다. 피부는 홍조가 넓은 편이고 그 외의 피부는 뉴트럴 한 편이며 머리카락은 매우 어두운 흑갈색입니다. 눈동자는 한국인 치고는 밝은 웜톤의 갈색입니다.

2016년에는 진단할 때 부드러운 톤의 가을 팔레트에서 조화가 높았습니다. 당시 노란 기가 있는 밝은 갈색의 머리를 염색한 상태로 머리를 가리지 않고 진단받았습니다. 눈동자는 밝은

갈색이었으니 웜톤 분위기를 만드는 데 한몫했겠지요? 그 당시 저도 가을 웜톤이 어울리는 걸 인정했었습니다.

7년 후인 2023년에는 다른 전문가로부터 여름 뮤트로 진단받았습니다. 진단을 받은 대상은 같은 사람인데 왜 웜에서 쿨이 된 걸까요? 2023년 진단 당시 저의 머리는 어두운 갈색이었고 머리를 가리지 않고 진단했습니다. 볼의 홍조도 한몫했습니다. 피부는 뉴트럴 톤에서 한 단계 쿨톤 방향에 속한다고 하셨습니다. 제 진단에서 어려웠던 점은 극단적으로 선명한 웜톤과 극단적인 쿨톤은 둘 다 부조화라는 점이었습니다. 극단적인 웜톤에서는 얼굴이 붉어지고 눈 밑이 어두워지는데 그나마 쿨톤에서는 홍조를 제외한 나머지 얼굴색이 환해지는 현상을 보였습니다. 그러나 양극단에 있는 쿨톤의 색에서도 흐르는 듯 조화로운 컬러는 없었습니다.

극단의 웜톤도 극단의 쿨톤도 아닌 저는 어디로 가야 할까요? 중간 온도감의 피부에 밝은 갈색 눈을 가진 저는 2016년에

가을 여자, 2023년에는 여름 여자가 되었습니다. 저에게는 퍼스널 컬러가 없는 걸까요?

사실 저는 몇 년간 다양한 진단천을 활용해서 자가진단을 반복할수록 웜톤, 쿨톤 소속감에 의문을 가지게 되었습니다. 완전한 웜톤이라고 보기에는 쿨톤에도 어울리는 색들이 있었기 때문입니다. 다양한 기관의 계절 천으로 테스트할수록 경계가 애매해지는 현상을 보였습니다. 그 이유를 분석해보니 기관별로 계절 컬러 구성이 완전히 똑같지 않기 때문이었습니다. 어떤 기관에서는 같은 보라색이 쿨톤에만 있는데, 다른 기관에서는 웜톤에 들어있습니다. 청록, 초록, 보라 등 일부 색이 기관마다 계절 팔레트에 중복되어 있다는 걸 알게 되었습니다. 주황색이 쿨톤에 들어있는 진단천도 발견했습니다. 이런 현상 때문에 어떤 기준의 도구를 사용하는지에 따라 결과에 차이가 있을 수 있음을 확인했습니다.

2016년, 2023년의 계절을 진단하는 천이 달랐던 것도 웜톤에

서 쿨톤으로 바뀐 이유 중에 하나라는 걸 알게 되었습니다. 저에게 특히 잘 어울린다고 생각하는 색은 보라, 초록, 청록 계열입니다. 그런데 이 계열의 색들이 기관마다 웜톤, 쿨톤 팔레트에 혼재되어 있는 걸 확인하게 되었습니다.

나의 퍼스널 컬러 계절이 이렇게 혼란스러울 때 저는 다음과 같이 정리해 나갔습니다. 여러분도 저의 예시를 보면서 나의 컬러 특징을 점검해 보세요.

1. 가장 안 어울리는 톤을 제외해 보세요.

저의 경우 채도가 높은 선명한(vivid) 톤은 과한 인상을 주고 색이 사람보다 튀는 효과가 있습니다. 밝은(light) 톤도 피부와 분리되어 보이는 느낌을 주며, 흐린(pale) 톤은 인상을 희미하게 만듭니다. 검은색은 홍조를 더욱 돋보이게 하고 인상을 딱딱하고 어둡게 만듭니다.

2. 가장 잘 어울리는 톤을 확인하세요.

저는 부드러우면서 탁한(dull) 톤에서 얼굴 윤곽이 살아납니다. 선명하고 차가운 흰색보다는 부드럽고 밝은 오트밀 계열의 부드러운 색이 조화롭습니다. 진한(deep) 톤은 인상을 선명하게 보이는 효과를 줍니다.

3. 어울리는 색을 모아 놓고 웜톤 쿨톤의 비중을 확인해 보세요.

웜톤 쿨톤을 구분하는 과정이 가장 어렵습니다. 저의 경우는 탁하고(dull) 진한(deep) 톤의 사이에서 빨강, 초록, 청록, 파랑, 보라 계열이 조화로운 편입니다. 이 사이에서 웜톤과 쿨톤을 구분해야 하는데 색의 선명도가 낮아질수록 웜톤과 쿨톤을 구분할 때 혼선이 생길 수 있습니다. 계절을 명확하게 구분하기를 원한다면 여기에서 나의 베스트 컬러가 웜톤인지 쿨톤인지, 아니면 그 사이에 있는 뉴트럴인지 비교하고 확인해야 할 필요가 있습니다. 극단적으로 웜톤과 쿨톤을 비교하고자 한다면 빨

강, 노랑, 초록, 파랑을 웜과 쿨로 나누어 보거나 웜톤의 대표색인 주황, 쿨톤의 대표 색인 마젠타를 얼굴에 대고 확인합니다. 여기에서 조금이라도 웜톤 쪽인지 쿨톤 쪽인지를 판단하는 과정이 필요하겠지요? 이 과정에서 구분이 안되는 경우라면 웜쿨에 크게 영향을 받지 않는 뉴트럴의 범위에 속한다고 볼 수 있습니다. 웜톤 쿨톤 테스트는 부록을 참조하세요.

4. 내가 즐겨 입던 옷 색과 베스트 컬러의 공통점을 비교해 보세요.

저는 중요한 강의나 미팅이 있는 날은 진한(deep) 톤을 자주 입습니다. 어둡다고 느낄 때는 부드럽고 밝은 색과 섞어서 무거운 느낌을 완화하는 편입니다. 편한 분위기를 전달하고 싶을 때는 채도가 조금 낮은(soft) 톤 계열의 옷을 입는 편이고 쉬는 날이나 여행할 때 강한(strong) 톤도 일부 즐깁니다. 상황(TPO)에 따라 톤 중심으로 변화를 줍니다. 시간이 갈수록 제가 웜톤,

쿨톤의 색들을 섞어 톤을 활용하고 있다는 걸 알게 되었지요.

두 전문가에게 7년의 간격을 두고 웜톤과 쿨톤 사이에서 운명이 갈린 다른 결과를 진단받았을 때 저 또한 잠시 혼란이 있었습니다. 두 가지 다른 결과에서 도출된 색을 비교하면서 가을과 여름의 베스트 컬러의 톤에서 공통점을 정리했습니다. 웜과 쿨의 온도감은 다르지만, 저의 베스트 컬러들이 부드럽고 진한 톤의 사이에 있다는 것이었습니다. 즉, 저는 웜쿨 보다는 채도와 명도에 더 영향을 받는 유형인 것입니다.

베스트 컬러로 제안 받은 톤 다운된 보라색과 마젠타 계열은 2016년 가을 팔레트와 2023년 여름 팔레트의 다른 진단천에 겹친 색이라는 걸 알게 되었습니다. 여름과 가을의 공통점은 온도가 아니고 낮은 채도입니다. 저는 양 극단에 있는 웜톤과 쿨톤은 조화가 낮은 편이며 뉴트럴 톤으로 갈수록 조화롭습니다. 중간 이하 명도와 중간 채도 범위가 조화로운 타입이었던 것입니다.

"선생님은 무슨 계절이에요?"

누군가가 저에게 이렇게 묻는다면 다음과 같이 대답할 계획입니다.

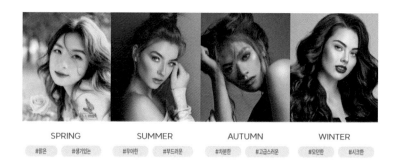

"저는 여름의 끝에서 초가을 사이를 여행하는 방랑자입니다. 따뜻해 보이지만 청량감 있는 공기를 품고 부드럽고 진한 컬러가 조화로운 뮤트(muted) 톤의 매력을 가졌답니다."

퍼스널 컬러를 왜 알아야 하나요?

"퍼스널 컬러 진작 알아볼 걸 그랬어요. 평소 무슨 색에 어울리는지 정말 헷갈렸는데요. 웜톤 인가 싶다가 쿨톤에 연보라나 남색이 잘 받는 것 같고, 같은 남색이라도 미묘하게 안 어울리는 색이 있었습니다. 웜톤, 쿨톤만 중요한 게 아니라 피부에 따라 명도, 채도에 영향을 더 많이 받는 경우가 있다는 것은 정말 중요한 발견이었어요. 저의 피부는 뉴트럴인데 계절로 정의하자면 겨울이었습니다. 그런데 더 중요한 건 웜쿨보다 채도에 민감한 피부라는 걸 알게 되었습니다. 채도가 낮고 중간 밝기의

애매한 톤과 노랑 계열만 피해도 앞으로 쇼핑할 때 낭비를 확 줄일 수 있을 것 같습니다. 단 한 번도 시도해 보지 않은 진분홍이나 어두운 톤의 빨강이 얼굴색을 살려주는 것도 신기했습니다. 그동안 고정으로 사용했던 웜톤 코랄계열 립스틱과는 작별하기로 했습니다."

나의 컬러를 찾게 된 여성의 이야기입니다. 퍼스널 컬러를 찾는 과정을 통해 많은 사람이 '나'를 이해하는 시간을 가지게 됩니다. 그 외에도 퍼스널 컬러를 알게 되면 좋은 점을 알아볼까요?

첫째, 퍼스널 컬러는 사회생활에서 강력한 도구가 될 수 있습니다.

퍼스널 컬러는 자기 자신을 돋보이게 하는 개인의 고유한 컬러입니다. 사회생활에서 마주하는 다양한 상황에서 본인을 표현할 수 있는 효과적인 도구입니다. 우리가 좋은 이미지를 만들려고 하는 이유는 상대방에게 긍정적인 이미지를 주어 서로에

게 좋은 결과를 이루어 내고 싶기 때문입니다. 컬러를 잘 활용하면 면접에서 좋은 점수를 받고, 처음 만나는 사람에게 긍정적인 이미지를 심어줄 수 있습니다. 중요한 발표를 할 때 신뢰감을 줄 수 있고, 친구들 모임에서 더욱 돋보일 수 있습니다.

컬러가 이미지의 모든 걸 바꾸어 주는 건 아니지만 이미지를 연출하는 시각적 효과에서 매우 큰 비중을 차지합니다. 자신에게 맞는 컬러 팔레트를 찾고 나서 가장 먼저 적용할 수 있는 영역은 패션이며 개인의 이미지와 피부 톤에 적합한 메이크업 색조 컬러를 적용할 수 있습니다.

둘째, 컬러로 나의 이미지를 구축하여 브랜딩 효과를 낼 수 있습니다.

컬러를 잘 활용하면 나의 이미지를 효과적으로 구축하는 데 도움이 됩니다. 퍼스널 아이덴티티가 강조되는 1인 기업의 브랜딩 전략에도 활용할 수 있고 기업의 BI와 컬러마케팅에도 적용할 수 있습니다.

나의 계절에 나를 맞추는 방식 다음에 반드시 알아야 하는 건 사람들이 나를 어떤 이미지로 바라보는지, 그리고 나는 사람들에게 어떤 이미지로 보이고 싶은지를 생각해 보는 시간입니다. 다음의 표를 보면서 나의 현재 이미지와 목표 이미지를 점검해 봅시다.

밝은	여성스러운	시크한	활기있는
귀여운	부드러운	모던한	선명한
맑은	로맨틱한	세련된	화려한
온화한	사랑스러운	도시적인	젊은
편안한	우아한	강한	점잖은
차분한	성숙한	카리스마 있는	믿음직스러운
친근한	고상한	대담한	고급스러운
내추럴한	클래식한	개성있는	지적인

마이컬러랩 홈페이지 퍼스널 컬러 온라인 진단지에 삽입된 나의 이미지 점검표

"제가 말을 안 하고 가만히 앉아 있으면 너무 차가워 보여서

말 걸기가 어렵대요. 부드러운 이미지를 만들고 싶어요."

컬러는 이미지 연출에서 매우 큰 영향을 미치는 요소입니다. 각자가 연출하고 싶은 이미지에 맞게 컬러를 활용해서 나를 연출할 수 있다면 나의 이미지 관리에 도움을 받을 수 있습니다.

셋째, 컬러의 감정 효과로 분위기를 바꿀 수 있습니다.

20대 청년들을 대상으로 한 정체성 컬러 찾기 클래스에 둥글둥글한 하회탈 이미지의 남자 대학생을 만났습니다. 눈웃음 자체가 따뜻한 부드러운 남자입니다. 그런데 자신은 부드러운 인상보다 강하고 신뢰감 있는 이미지를 사람들에게 전달하고 싶다고 했습니다.

"착해 보인다는 말을 많이 듣다 보니 사람들이 저를 너무 쉽게 봐요. 강한 이미지를 연출하고 싶어요."

여름 소프트가 베스트 컬러인 이 남자에게는 지금 당장 무슨 색이 필요할까요? 당장 면접을 앞둔 청년을 위한 솔루션으로 블랙이 아닌 선명한 톤의 남색을 전략 컬러로 추천해 주었습니다.

퍼스널 컬러는 본인이 타고난 이미지와 피부와 조화로운 계절을 찾는 과정이지만, 수동적으로 색을 받아들이기보다 컬러의 효과를 똑똑하게 사용할 수 있는 응용력을 갖추는 것도 필요합니다.

2장

퍼스널 컬러가 헷갈리는
진짜 이유

웜, 쿨의 세 가지 의미

퍼스널 컬러와 동시에 듣는 단어가 있습니다. 웜톤과 쿨톤이죠. 그런데 이보다 더 먼저 알아 하는 건 10색상환, 4계절 팔레트, 피부에서 말하는 웜쿨이 가진 다른 특징입니다. 지금부터 우리는 웜쿨을 정복할 겁니다. 그런데 여기서 꼭 단계별로 이해해야 하는 순서가 있습니다. 그건 바로 색을 구분하는 기준입니다!

1. 10색상환의 난색, 한색

2. 퍼스널 컬러의 웜톤, 쿨톤

3. 피부 타입의 기준 옐로(yellow) 베이스, 블루(blue) 베이스

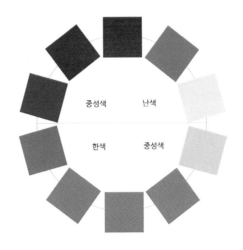

1. 10색상환의 난색, 한색

 퍼스널 컬러가 대중에게 알려지면서 10색상만 알았던 많은 사람이 웜톤과 쿨톤 세계에 입문했습니다. 마치 세상의 모든 색이 웜톤 아니면 쿨톤으로 나누어지는 걸로 알고 있습니다. 그런데 그건 사실이 아닙니다. 웜톤, 쿨톤 개념은 퍼스널 컬러가 사람의 피부와 연결되면서 노랑, 파랑을 기준으로 색의 온도감을

구분한 색상 구분의 기준으로 떠올랐습니다. 흥미로운 사실은 컬러리스트 시험 준비를 하거나 디자인 전공자들이 공부하는 색채론에서는 웜톤, 쿨톤이라는 용어를 먼저 배우지는 않습니다. 한국 디자이너들이 처음 만나는 색상은 기본 10색상환에서 시작됩니다.

색상(hue)은 빨강, 파랑, 노랑 등으로 구별되는 색의 특성을 말합니다. 우리는 먼셀(Munsell)의 10 색상환으로 미술 시간에 색을 배웠습니다. 우리는 빨강과 파랑을 보면 색상에서 온도감을 느낄 수 있습니다. 우리의 경험을 통해서 연결되기도 하는 색에 대한 일반적인 감정을 느낍니다. 색상환에서 빨강, 주황, 노랑에서 우리는 불, 눈부신 한낮의 태양 등을 떠올리면서 따뜻함을 느낍니다. 이를 난색이라고 부릅니다.

청록, 파랑, 남색을 보면 시원한 바다, 차가운 물이 있는 풍경을 연상하면서 차가움을 느낍니다. 이런 색을 한색이라고 부릅니다. 반면에 한색과 난색의 중간 온도감을 가진 중성색도 존

재합니다. 연두, 초록, 보라, 자주가 중간의 심리적 온도감을 가진 중성색이라고 부릅니다.

컬러리스트를 공부하는 과정에서 정의하는 색상의 구분은 따뜻한 난색, 차가운 한색, 중성색으로 나뉩니다. 여기에서 재미있는 건 색의 심리적 온도감에서 따뜻함과 차가움 사이에 있는 중간 온도감이 존재한다는 것입니다. 단일 색상환으로 색상 개념을 공부하는 과정에서는 퍼스널 컬러에서 말하는 웜톤, 쿨톤 개념을 다루지 않습니다. 난색 한색만 있을 뿐입니다.

10색상환에서 구분하는 난색과 한색이라는 용어는 색채에서 느끼는 온도감의 감정, 심리적으로 색상을 구분하는 기준입니다. 즉, 노랑, 파랑의 기준으로 구분하는 퍼스널 컬러의 온도감인 웜톤, 쿨톤과 다른 개념이라는 걸 꼭 기억하세요!

2. 퍼스널 컬러의 웜톤, 쿨톤

퍼스널 컬러에서 꼭 알아야 할 웜톤, 쿨톤의 개념을 먼저 알

아봅시다.

퍼스널 컬러 이론에서 색의 웜톤과 쿨톤을 구분할 때 웜톤은 노랑, 쿨톤은 파랑 베이스가 구분의 기준이 됩니다. 같은 색상에서 노랑이 조금 섞여서 따뜻한 느낌을 주는 색은 웜톤, 파랑이 조금 섞여서 차가운 느낌을 주면 쿨톤에 해당한다고 말합니다.

퍼스널 컬러의 웜쿨은 같은 계열의 색이라도 다른 온도를 가진다는 개념에서 출발합니다. 빨강, 주황, 노랑은 심리적으로 따뜻함을 느끼는 난색이지만 퍼스널 컬러에서는 모든 빨강, 노랑을 웜톤이라고 부르지 않습니다. 빨강, 노랑 안에서도 웜톤, 쿨톤이 있는 것입니다. 파랑은 10색상환에서 한색인데 퍼스널 컬러에서는 웜톤, 쿨톤을 분리합니다.

예를 들어 노란색 계열에서 병아리 깃털의 노랑이 레몬에서 느껴지는 연두색 느낌의 노랑보다 따뜻하다고 느낍니다. 즉, 병아리 노랑은 따뜻한 노랑, 레몬의 노랑은 차가운 노랑이 됩니다.

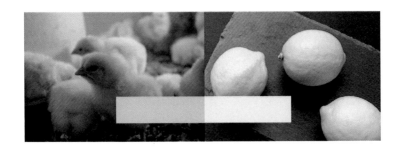

웜톤과 쿨톤의 개념을 조금 더 살펴보기 위해 함께 물감 놀

이를 시작해 봅시다.

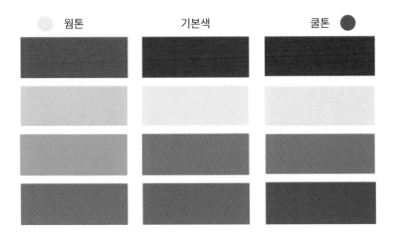

가운데 자리에 기준이 되는 물감을 짭니다. 빨강을 예로 들

어 정 가운에 있는 빨강이 기준 색입니다. 빨간색에서 노랑을

조금 더 넣어 왼쪽에 칠해봅니다. 노란 기미가 보이는 왼쪽의 따뜻한 느낌의 색을 웜톤 빨강이라고 부릅니다.

새로운 붓을 꺼내어 다시 가운데 빨간색에서 파랑을 조금만 섞어 오른쪽에 배치해 봅니다. 그러면 빨간색에서 자주색으로 가려고 파란 기미가 보이는 오른쪽 색을 쿨톤의 빨강이라고 합니다. 빨강에도 더 뜨거운 빨강과 차가운 빨강이 존재하는 개념입니다. 빨강뿐만 아니라 다른 색도 이와 같은 방법으로 웜톤과 쿨톤으로 나눌 수 있습니다.

한색 난색과 퍼스널 컬러의 웜톤, 쿨톤의 차이를 이제 구분하실 수 있겠지요?

3. 피부 유형의 기준 옐로 베이스, 블루 베이스

피부색의 웜쿨과 퍼스널 컬러의 웜쿨의 기준이 되는 색은 공통으로 노랑과 파랑입니다. 그런데 사람의 피부색 영역은 10색 상환과 달리 피부색 범위가 제한적입니다. 피부가 노란 편이면

웜 타입이고 피부가 하얗거나 붉은 편인 사람을 쿨 타입이라고 부르기도 합니다.

파운데이션을 살 때 우리는 옐로 베이지, 핑크 베이지, 뉴트럴로 구분해서 파운데이션 컬러를 고릅니다. 노란 피부는 옐로 베이지 파운데이션을 쓰고 피부가 하얀 타입은 핑크 베이지 파운데이션을 사용합니다. 웜도 쿨도 아닌 중간 피부는 뉴트럴 베이지 색을 사용합니다. 이렇게 우리는 피부 유형에서 따라 웜쿨의 개념을 퍼스널 컬러보다 먼저 알고 있었습니다.

그런데, 퍼스널 컬러 이론에 웜쿨이 등장하면서 피부 유형을 구분하는 웜쿨과 퍼스널 컬러 4계절의 기준이 되는 웜쿨 개념이 섞이게 되었습니다. 여기부터 헷갈리기 시작합니다. 내 피부가 노란 편인데 퍼스널 컬러를 겨울 쿨로 진단받는 경우들이 나오기 때문입니다. 피부가 노란데 퍼스널 컬러가 쿨톤이라니 어떻게 이런 혼란스러운 현상이 생기는 걸까요? 사람의 피부 유형과 퍼스널 컬러 진단방식이 다르기 때문입니다. 피부만 봐서는

노란 편은 웜톤, 하얀 편은 쿨톤이라고 볼 수 있지만 퍼스널 컬러에서는 어떤 계절 그룹의 팔레트와 조화를 이루느냐에 따라 계절이 결정되기 때문입니다.

퍼스널 컬러에서는 노란 피부를 보고 웜톤의 계절인 봄, 가을로 즉시 분류하지는 않습니다. 퍼스널 컬러에서 말하는 '웜톤'이란 노란 베이스의 봄, 가을 컬러 진단천을 얼굴 아래에 대보고 비교했을 때 조화를 이루는 경우를 말합니다. 컬러를 직접 얼굴 아래 대어 보고 비교해 보기 전에는 피부색만 보고 퍼스널 컬러의 계절을 바로 결정할 때 실제 조화로운 색에서 오차가 발생할 수 있습니다.

거울을 보면서 간략하게 나의 피부색을 점검해 볼까요? 육안 측정으로 피부색의 특징을 살펴봅니다.

평소 나의 피부색은 어떤 편인가요?

밝은 아이보리	밝은 베이지	희고 붉은
옐로 베이지	뉴트럴 베이지	핑크 베이지
어두운 옐로 베이지	탁한 베이지	붉고 어두운
웜 베이스	뉴트럴 베이스	쿨 베이스

피부가 노란 기가 있는 아이보리 빛이 느껴지는 경우를 웜 (warm) 베이스로 봅니다. 피부가 노란 편인데 혈색이 없는 경우, 노란 기를 가지고 어두운 피부 등 다양한 유형이 있습니다.

피부가 붉은 기가 있거나 하얀빛이 있는 경우를 쿨(cool) 베이스로 봅니다. 창백하고 혈색이 없는 경우, 일부 노란 기가 섞인 피부, 어두운 피부 등 다양한 유형이 있습니다.

모든 피부가 웜과 쿨로 갈라지면 좋을 텐데 그렇지 않은 예

도 있습니다. 중간 베이지 계열의 특징을 가진 피부가 있습니다. 이런 피부는 퍼스널 컬러 웜톤, 쿨톤 진단에서도 크게 변화가 보이지 않을 수 있습니다.

한 가지 중요한 사실은 노란기 있는 웜베이스의 모든 피부가 퍼스널 컬러의 웜톤이 아닐 수 있다는 것입니다. 극단적으로 말하자면 얼굴에 노란 기가 있는 사람이 퍼스널 컬러에서 '쿨톤'에 속하는 겨울 유형이 될 수도 있답니다. 퍼스널 컬러는 피부색만 가지고 결론을 내는 과정이 아니라 피부에 다양한 진단 천을 대보고 조화와 부조화 여부로 판단하는 과정이라는 걸 기억해 주세요.

퍼스널 컬러의 늪에 빠진 대한민국

퍼스널 컬러(personal color)는 태어날 때부터 타고난 자신만의 신체색을 파악하여 자신의 이미지와 조화를 이루는 개개인의 컬러입니다. 퍼스널 컬러 진단이 일반화되다 보니 한번 받아보고 의문이 생기면 두 번 이상 진단을 받는 고객도 있습니다. 그러다 보니 퍼스널 컬러의 진단 결과가 각각 다르게 나오거나, 세부 톤이 헷갈려서 심각하게 헤매고 있는 사람들을 흔히 볼 수 있습니다.

여러 번의 진단 결과에서 웜톤과 쿨톤의 여부가 바뀌는 분들

은 적지 않은 충격을 받습니다. 왜 이런 결과가 나타나는 것일까요?

진단 결과에 차이가 있는 첫 번째 이유는 퍼스널 컬러 진단이 양 극단적인 웜쿨 편가르기 이론의 한계 때문입니다. 퍼스널 컬러 4계절 진단법은 웜쿨을 중심으로 계절을 나누는 이론입니다. 이론대로 웜톤, 쿨톤이 갈려야 하는데 사람 피부 유형에 따라 완전하게 웜한 타입도 아니고 완전하게 쿨한 타입도 아닌 계절에 걸쳐 있는 뉴트럴 타입이 있습니다. 즉 웜쿨을 Yes, No로 확연하게 가르기에는 애매한 피부인 경우 특히 웜톤, 쿨톤 가르기 과정에서 진단하는 사람에 따라 약간의 차이로 웜쿨의 판정이 달라질 수 있습니다. 퍼스널 컬러 진단에서는 컨설턴트의 주관이 개입되기 때문에 컨설턴트마다 조화의 기준에 대한 의견 차이도 보일 수 있습니다.

이런 문제가 생기다 보니 국가별로 전문가들이 퍼스널 컬러 분석 시스템을 연구하기도 합니다. 논문에 따르면 퍼스널 컬러

의 웜쿨 진단 방법의 한계를 보완하기 위해 뉴트럴을 따로 구분하는 진단 방법도 존재합니다.

두 번째, 퍼스널 컬러가 초기 이론에서 변형되어 기관마다 이론을 발전시켜 변형하기도 합니다. 4계절의 명칭은 같이 사용하지만, 세부톤을 지칭하는 용어는 기관별로 차이가 있습니다. 따라서 기관별로 다르게 사용하는 용어의 차이를 잘 모르는 고객으로서는 혼란스러울 수 있습니다.

진단받고 난 후 유튜브 등에서 다양한 정보를 많이 찾아볼수록 혼란스러운 경우도 있습니다. 발표 기관별로 조금씩 다른 명칭을 사용하는 진단 방식에 내 생각이 섞이게 되면 오히려 더 혼란을 경험할 수 있습니다. 지적 호기심과 탐구심이 강한 분이라면 다양한 퍼스널 컬러 유형을 파고들기 전에 먼저 기본 색체계나 기관별 퍼스널 컬러 유형의 차이를 공부해 보시기를 추천해 드립니다.

세 번째, 퍼스널 컬러 컨설턴트마다 사용하는 교구가 조금씩

차이가 있습니다. 컬러 시스템의 유형, 계절 컬러 팔레트 구성에 따른 진단천 색상, 드레이핑 방법, 신체 분석법 등 사용하는 교구의 종류와 진단 방식에 따라 오차 범위가 발생할 수 있습니다. 한국식 색체계와 일본식 색체계에 따라 계절 진단 이후 세부적으로 같은 톤을 지칭하는 색상이나 톤이 미묘하게 다른 예도 있습니다.

퍼스널 컬러에 대한 기관마다 연구 기준이 있기 때문에 절대적으로 어디가 맞다 틀리다로 단정 짓기는 어렵습니다. 색상환 구성만 하더라도 한국에서 표준으로 사용하는 먼셀 10색상환과 일본 PCCS의 색상환이 다르기 때문입니다. 그뿐만 아니라 톤을 지칭하는 용어에도 조금 차이가 있습니다. 그래서 정확한 배경을 모른 채 용어만 비교할수록 혼란에 빠지기 쉽습니다.

그렇다면, 이렇게 여러 요소의 차이가 있는 퍼스널 컬러 세계에서 어떻게 나의 컬러를 정리할 수 있을까요? 퍼스널 컬러는 웜쿨로 가르는 계절 이론이 전부가 아닙니다. 퍼스널 컬러의 이

론을 다 잊어버린다 해도 여러분이 기억해야 할 것은 베스트 컬러와 워스트 컬러 범위입니다. 계절이 지정해 주는 색에서 의문이 생긴다면 나와 조화로운 컬러의 특징을 이해해 보세요. 그렇다면 여러분의 컬러를 보다 유연하고 효과적으로 활용할 수 있습니다. 컬러는 상대적으로 비교할 수 있는 시각적인 도구입니다. 나의 계절 결과가 가을 딥(deep)이면 그 색만 입을 수 있는 건가요? 그렇지 않습니다. 베스트 컬러 외에도 최선은 아니지만 선택할 만한 다른 톤이나 계절 팔레트도 분명히 존재합니다. 계절 진단 후 최종 속한 유형을 정리하는 용어는 색체계나 연구 기관에 따라 다를 수 있기 때문에 진단 기준이 다른 여러 기관에 가서 진단을 받을 경우 오히려 혼란스러울 수 있습니다. 특히 일본식 색체계와 한국식 색체계를 쓰는 다른 두 기관을 방문한다면 용어에서 혼란이 있을 수 있습니다. 만약 여러 기관에서 진단받은 결과가 달라서 혼란스럽다면 각각의 진단 결과의 공통점을 계절에서 찾는 게 아니라 각 계절별 톤의 특징에서 공통

점을 찾아야 합니다. 색은 온도감으로 나누는 웜쿨이 전부가 아니라 밝기에 해당하는 명도, 청탁에 해당하는 채도가 있기 때문입니다. 웜톤, 쿨톤 구분이 확실하지 않은 경우라면 뉴트럴 타입일 확률이 높습니다. 이럴 경우 계절 사이에서 헤매지 마시고 나의 피부 타입이 밝기에 민감한지 채도에 민감한지 정리해 보시기를 권해드립니다.

퍼스널 컬러에서 가장 중요한 건 나의 피부와 이미지가 색의 어떤 특징에 영향을 받는지 이해하고 다양한 컬러를 활용하는 응용력을 갖추는 것입니다. 퍼스널 컬러를 알아야 하는 궁극적인 목표는 여러분이 활용할 수 있는 컬러의 폭을 제한하는 것이 아니라 컬러를 활용하는 능력을 키우고 색의 조화와 균형을 보는 눈을 가지는 데 있습니다.

퍼스널 컬러 색체계의 양대 산맥

이야기를 하기에 앞서, OX 질문으로 시작하겠습니다.

"색상환은 10가지 색만 존재한다."

정답은 "아니다" 입니다.

우리는 먼셀 10색상환에 익숙합니다. 색상환은 10개의 색이라고 교육받고 지금까지 10색상환이 색의 기본이라고 믿어왔습니다. 먼셀 10색상환은 빨강, 노랑, 초록, 파랑, 보라 5색에서 중간색이 만들어진 10색을 기본으로 합니다. 그런데 4색을 기준으

로 하는 24색상환도 있습니다. 이 색상환의 기본색은 보라색이 빠진 빨강, 노랑, 초록, 파랑의 심리 4원색을 기준으로 합니다. 현재 한국 퍼스널 컬러 이론에 사용되는 두 가지 색체계가 있습니다. PCCS색체계라 불리는 일본 색연 배색 체계(Practical Color Co-ordinate System)와 한국에서 먼셀 표색계를 기반으로 정리한 한국표준 색체계가 있습니다. 한국의 교과서에서 배우는 먼셀 10색상환은 미국에서 시작된 이론입니다.

이 두 가지 표색계를 기반으로 퍼스널 컬러의 이론과 용어에 차이를 보입니다. 그런데 여러분이 퍼스널 컬러의 늪에서 빠져나오려면 이 두 가지의 차이를 이해하고 넘어가야 합니다. 그리고 이미 진단받으셨다면, 나는 한국표준 색체계로 진단받았는지 일본 색체계로 진단받았는지 알면 혼란이 일부 정리될 것입니다. 한국 표준 색체계와 일본 색체계는 완전히 똑같지 않습니다. 한국 KS색체계는 먼셀 10색상으로 구성되어 있고 일본 PCCS 색체계는 12색상으로 구성되어 있다는 것이

차이의 시작입니다.

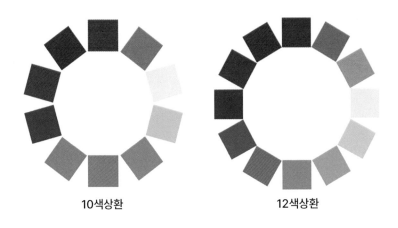

10색상환 12색상환

 한국 KS색체계는 10색상환을 기준으로 13단계의 톤으로 구

성되어 있고 일본 PCCS색체계는 12색상환을 기준으로 12단

계의 톤으로 구성되어 있습니다. 자세히 살펴보면 각 톤의 일

부 명칭도 다릅니다. 우리가 여기서 퍼스널 컬러 관점에서 관

심 가져볼 내용은 톤의 명칭과 각 톤의 느낌입니다. 한국에서

기본이라고 표기된 색은 선명한 색보다는 조금 진한 느낌에 해

당하는데 이를 일본 색체계에서는 스트롱(strong)이라고 합니

다. 한국의 밝은(light) 톤보다 일본의 밝은(light) 톤이 조금 더

진하고 선명한 느낌입니다. 일본 색체계에는 흰(whitish) 톤

이 없고 연한(pale) 톤으로 대체됩니다. 흰(whitish)부터 검은

(blackish) 사이 저채도 톤을 비교해보면, 한국의 색체계는 5단

계인데 일본의 색체계는 4단계입니다.

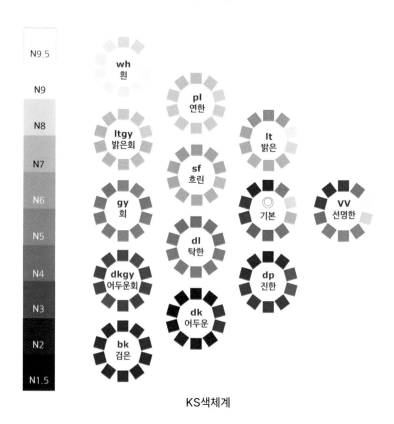

KS색체계

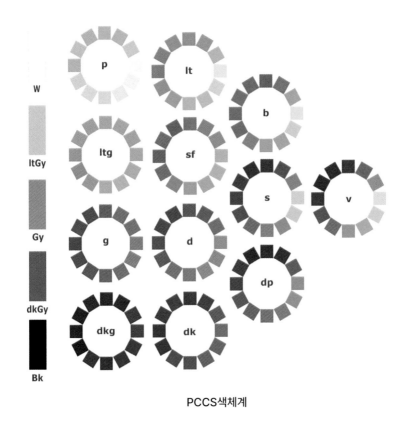

PCCS색체계

　　두 색체계를 비교해서 맞다 틀리다를 논할 필요는 없습니다.

KS색체계와 PCCS색체계는 기본색 구성부터 다르게 시작하는

이론이기 때문입니다. 단 한국미술 교육과정에서는 먼셀 10색

상환을 기반으로 색을 접하기 시작하고 국가자격증인 컬러리스트 교육과정에서 활용하는 색체계 또한 KS색체계라는 건 알고 계실 필요가 있습니다. 컬러리스트 자격증에 관심이 있으시다면 아무래도 KS색체계를 알아 두면 도움이 될 것입니다. 그러나 이미 PCCS색체계로 진단받았다고 해서 고민할 필요는 없습니다. 어느 색체계에도 나에게 어울리는 컬러는 존재합니다.

지금 한국의 퍼스널 컬러 시장은 엄청난 확장기를 맞이했다고 봅니다. 이제 퍼스널 컬러 컨설팅은 누구나 마음만 있으면 어렵지 않게 받아볼 수 있습니다. 그런데 혼란은 대부분 퍼스널 컬러에 관심을 가지고 다양한 정보를 습득하면서부터 시작됩니다. 그 중에 가장 큰 혼란은 다른 진단결과, 기관마다 다른 명칭 때문일 것입니다. 국내에서만 해도 각자 연구자의 이론에 따라 여러 진단방식들이 소비자들에게 소개되어 세부 타입과 용어에 대해 혼란을 주고 있습니다.

두 색체계를 동시에 접하게 될 때 가장 혼란스러운 건 용어

차이입니다. 두 색체계를 보면 말로 표현하기 어려운 미묘한 색감의 차이가 있습니다. 한국 색체계와 일본 색체계는 톤의 특징별 이름이 다르고 색감의 차이가 있다는 걸 알아두면 퍼스널 컬러 용어의 늪에서 헤매지 않을 수 있으니 꼭 기억해 두세요. 두 색체계의 용어 설명은 부록을 참고하세요.

ERROR 404
현무의 퍼스널 컬러를 찾을 수 없습니다

최근 연예인들이 퍼스널 컬러를 진단받는 방송들이 화제가 되고 있습니다. 방송 중 가장 기억에 남는 건 전현무 씨의 퍼스널 컬러 진단이었습니다. 이 영상에서 화제가 된 건 전현무 씨의 퍼스널 컬러 진단 과정에서 컨설턴트가 쉽게 웜톤, 쿨톤을 찾아내지 못하는 장면 때문이었습니다.

퍼스널 컬러가 MZ세대에서 유행으로 떠올랐다고 이야기를 나누면서 코쿤 씨와 전현무 씨가 퍼스널 컬러 진단 기관을 찾아갑니다. 먼저 퍼스널 컬러의 기본 개념을 듣고 나서 코쿤 씨의

퍼스널 컬러를 찾습니다. 웜쿨 구분이 순조롭게 잘 구분되었습니다. 쿨톤에서 얼굴이 밝고 깨끗해 보여 쉽게 쿨톤 판정이 났습니다. 최종 여름 뮤트로 진단받고 코쿤 씨는 만족합니다. 다음은 전현무 씨 차례입니다. 그런데 시작부터 난항을 겪게됩니다. 웜쿨 진단이 쉽게 되지 않았기 때문입니다. 전현무 씨의 퍼스널 컬러 진단을 위해 컨설턴트와 팀원들이 전날부터 사진을 보면서 많이 고민했다고 합니다.

웜톤, 쿨톤 구분이 명쾌하지 않은 상황에서 컨설턴트의 당황하는 모습이 인상적이었습니다. 물론 방송이기에 재미요소를 위한 조금은 과장된 설정이라고 생각합니다. 숙련된 컨설턴트에게 웜, 쿨이 쉽게 구분이 안 되는 건 컬러 컨설턴트의 잘못이 아닙니다. 이런 문제가 생기는 건 퍼스널 컬러의 4계절 진단 관점이 웜쿨의 이분법에서 시작하기 때문입니다.

"모든 세상의 색은 웜과 쿨로 나누어진다."

이 기본 전제는 퍼스널 컬러 4계절 이론의 기본적인 관점입

니다. 그런데 웜과 쿨 사이에 중간 단계의 온도감을 가진 뉴트럴 지대가 존재합니다. 즉 웜쿨의 경계에서 명확하지 않은 뉴트럴 타입이 있다는 것입니다. 그런데도 한국의 퍼스널 컬러 진단 체계에서는 약간의 차이라도 웜톤, 쿨톤으로 구분해서 계절 진단을 해주어야 합니다.

전현무 씨도 비슷한 상황이었던 것이죠. 코쿤 씨처럼 확연하게 쿨로 구분되는 타입이 아니고 뉴트럴이라는 중간 온도감 때문에 생겨난 설정입니다. 뉴트럴의 성격이 있다는 걸 이야기해 주었다면 분명 전현무 씨의 컬러진단은 재미없는 학습 분위기로 바뀌었겠지요?

"전현무 씨의 피부는 웜쿨에 민감하게 영향을 받지 않는 타입입니다. 웜쿨보다는 밝기에서 크게 영향을 받고 채도는 중간 채도입니다. 그럼에도 불구하고 웜톤과 쿨톤으로 나눌 경우 웜톤에서 조금더 조화롭습니다. 톤에서는 더욱 특징이 명확해집니다. 밝고 부드러운 페일(pale) 톤에서 가장 이미지가 돋보이

고, 선명한(vivid) 톤은 얼굴보다 색이 주인공이 되어 힘을 잃게 됩니다. 색의 대비감도 작은 디자인에서 안정감을 주고 대비감이 심한 색에서는 존재감을 잃게 됩니다.”

웜톤, 쿨톤이 명확하게 진단되지 않는다면 계절 구분은 큰 의미가 없습니다. 이런 유형이 꼭 알아야 하는 것은 활용 가능한 톤의 범위입니다. 봄과 여름, 봄과 겨울 중에 무슨 특징이 섞여 있는 타입인지 알아야 합니다.

그렇다면 여기서 궁금증이 생길 수 있습니다.

“퍼스널 컬러 진단은 웜톤과 쿨톤이 가장 중요한 요소 아닌가요?”

웜쿨이 중요한 사람도 있고 그렇지 않은 유형도 있습니다. 퍼스널 컬러는 웜톤과 쿨톤의 조화 여부를 판단하여 1단계로 분류한 이후에 밝기 정도에 해당하는 명도, 맑고, 탁함에 해당하는 채도를 함께 보면서 2단계로 계절을 찾고 세부 톤(tone) 진단을 합니다. 여기서 색상, 명도, 채도를 섞어 놓다 보니 복잡

해집니다. 그래서 웜톤과 쿨톤 사이에서 명확함이 느껴지지 않는 경우라면 나의 컬러 특징이 온도감이 아닌 밝기나 맑고, 탁함에 영향을 더 받는 이미지인지를 확인해 보아야 합니다. 그리고 단순히 두 계절 중에 무슨 계절 인가에 집중하기보다 흩어진 웜톤과 쿨톤 사이에서 나의 베스트 컬러를 집중해서 관찰하고 주변의 의견을 수렴해 보세요. 공통색을 찾다 보면 나의 베스트 컬러가 보일 것입니다. 그러면 그 색이 바로 당신의 퍼스널 컬러입니다. 하나의 정답에 포커스를 두기 보다는 영역을 확인하며 시야를 넓혀보세요. 컬러의 세계는 넓고 깊으니까요!

3장

4계절 사이에서
진정한 나의 컬러를 찾는 방법

당신의 퍼스널 컬러에
꼭 맞는 계절은 없습니다

컬러를 찾아드리는 일은 참 매력 있는 일입니다. 그렇지만 어려움이 있는 순간도 있습니다.

다양한 고객들을 만납니다. 색상, 명도, 채도가 무엇인지 아예 모르는 분, 퍼스널 컬러를 처음 들어본다며 친구 따라 아내 따라 그냥 온 경우, 퍼스널 컬러를 이미 한번 경험해 보고 다시 확인하러 온 경우까지 여러 유형이 있습니다. 가장 흥미로운 건 재진단을 받으러 온 경우입니다.

다른 전문가에게 진단을 두 번 받았는데 웜톤과 쿨톤이 바뀐

다면 정말 혼란의 도가니에 빠진 기분일 것입니다. 가장 충격적인 상황이죠. 심지어 이전 계절에 맞추어 정보를 수집해서 화장품을 다 바꿨는데 또다시 바꾸라는 말을 듣기라도 한다면 화가 날 수도 있습니다. 피부의 온도감이 바뀐다는 건 완전히 다른 두 컬러 솔루션이 제시되기 때문입니다. 특히 메이크업에서 차이가 큽니다.

여기에서 꼭 확인해야 할 상황은 웜쿨의 정도입니다. 가운데 0점을 두고 좌측에 웜톤을 10단계로, 우측에 쿨톤을 10단계로 배치했다고 볼 때 웜쿨 사이는 숫자상 20개의 단계가 있습니다. 파운데이션을 생각해 보시면 옐로 베이스 핑크베이스 사이에 많은 단계가 있고 0점주변에 뉴트럴 베이스가 존재합니다. 이처럼 실제 웜톤, 쿨톤 사이에 무수한 단계의 색들이 존재하여 중간지점으로 갈수록 웜쿨의 경계가 흐려집니다.

퍼스널 컬러에 오진이 있을까요? 최종 진단받은 계절의 베스트 컬러가 마음에 안 들거나 진단받은 계절의 색이 나와 안

어울린다고 개인이 판단하면 진단받은 입장에서는 오진이 될 수 있습니다. 단 퍼스널 컬러에서 "오진"의 정의는 기준이 애매한 경우가 있습니다. 다음과 같은 경우 오진이 맞을까요?

- 1회 가을 뮤트, 2회 여름 뮤트
- 1회 봄 라이트, 2회 여름 라이트

웜톤과 쿨톤이 바뀐 경우입니다. "당연히 오진이지요!"라고 말씀하실 수 있습니다. 그런데 이런 경우는 진단받은 분이 두 결과에서 명확히 구분이 되지 않는다면 유난히 웜쿨 확정이 어려운 유형일 확률이 있습니다. 피부색은 뉴트럴이고 웜톤, 쿨톤 사이에서 얼굴색에 큰 변화가 없는 경우입니다. 퍼스널 컬러는 피부색 자체로 계절을 진단하는 게 아니라 피부를 바탕색으로 전문가가 조화 여부를 판단합니다. 피부가 뉴트럴인 경우 웜쿨에 대한 두 전문가의 견해가 한 끗 차이로 바뀔 수 있습니다.

아래 표를 보면서 나의 사례를 찾아봅니다.

1회	봄	여름	가을	겨울
2회	여름	가을	겨울	봄
공통속성 특징	고명도 밝은(Light)	저채도 부드러운(Soft)	저명도 진한(Deep)	고채도 선명한(Clear)

봄과 여름이 1:1인 상황이라면 웜톤, 쿨톤은 잠시 잊으시고 밝기에 집중해 보세요. 중간 명도 이상 밝은 베스트 컬러가 겹친 경우입니다. 베스트 컬러를 비교해 보세요. 밝고 부드러운 느낌의 색을 교집합으로 만들어서 모아보세요. 그 컬러들이 당신의 베스트 컬러입니다. 조화가 상대적으로 가장 떨어지는 그룹은 어두운(dark)톤일 것입니다.

여름과 가을이 1:1인 상황이면 부드러운 색의 특징에 집중해 보세요. 채도가 낮아져서 탁한 톤으로 갈수록 웜쿨 구분이 어려울 수 있습니다. 또한 탁한 색일 수록 기관에 따라 계절의 컬러가 미묘하게 섞여 있는 예도 있습니다. 기관마다 기준 색이

다를 수는 있지만 부드러운 느낌이 베스트컬러라는 공통점을 발견할 수 있을 것입니다. 조화가 상대적으로 가장 떨어지는 그룹은 선명한 색입니다.

가을과 겨울이 1:1인 상황이면 어두운 느낌이 있는 진한 (deep) 톤에 집중해보세요. 깊고 어두운 톤들이 베스트 컬러인 경우입니다. 딥(deep) 톤이 베스트인 경우는 무게감 있는 색에서 존재감이 빛을 발하기 때문에 밝고 흐린 톤에서는 힘이 없어 보일 것입니다.

겨울과 봄이 1:1인 상황이면 맑고 선명함에 집중하세요. 선명함에서 빛을 발하는 당신은 형광기 있는 색까지 소화할 수 있을지 모릅니다. 컬러 대비도 잘 소화할 수 있습니다. 상대적으로 소프트 톤이나 회색기가 많은 톤은 부조화일 것입니다. 회색이 섞인 탁한 색은 당신의 고유한 맑은 매력을 반감시킬 수 있습니다.

퍼스널 컬러 진단법은 4계절 웜쿨 진단이 절대적인 퍼스널

컬러의 기준이 아닙니다. 웜쿨의 극단적인 이분법의 한계 때문에 톤 중심으로 기준을 잡는 진단방식도 존재합니다. 이런 이유는 웜과 쿨로 가려야 하기에 애매한 경계에 있는 사람들을 위한 진단방식이 필요했기 때문입니다.

저도 몇 년 전 웜과 쿨의 경계에 있는 고객을 만난적이 있습니다. 당시 한국 계절진단 트렌드를 반영하지 못한 채 용감하게 뉴트럴 진단을 한 적이 있습니다.

"고객님은 웜쿨에 크게 관계없이 딥(deep) 톤을 가을과 겨울 색을 일부 같이 활용하시면 됩니다." 이렇게 결과를 말씀드렸더니 반응은 딱 하나였죠.

"그래서 제 계절이 뭔데요?"

"딥(deep)톤이 베스트이고 뉴트럴이라서 가을 겨울은 크게 상관없어요."

순간 고객의 황당한 표정은 지금도 잊을 수가 없습니다.

진단을 받으러 오는 분들은 웜톤, 쿨톤을 진단받고 "계절"을

알고 싶은데 계절을 정의해 주지 않은 것이지요. 그래서 그 이후는 무조건 4계절 기준인 웜톤, 쿨톤을 구분합니다. 조화를 판단하는 기준에서 웜톤과 쿨톤의 비중이 51:49면 웜톤으로, 49:51이면 쿨톤으로 진단합니다. 이런 분이 만약 두 컨설턴트를 만난다면 한번은 웜톤, 한번은 쿨톤이 나올 수 있습니다.

뉴트럴의 범위에 속하는 경우 계절의 온도감에 크게 신경 쓰지 않아도 됩니다. 이런 분들은 명도와 채도 속성이 더 중요합니다.

퍼스널 컬러에서 중요하게 다루는 4계절을 이루는 자연의 색은 몇 가지라고 생각하시나요? 자연환경으로부터 얻을 수 있는 색은 750만여 가지에 달합니다. 이 중에서 사람이 눈으로 구분할 수 있는 색은 200만 가지입니다. 현재 색채 분석에 활용되고 있는 색의 가짓수는 3,000가지에서 20만여 가지의 색을 개발하여 활용되고 있습니다. 그 많은 색 중에서 퍼스널 컬러 진단에 활용되는 계절 팔레트는 수십 가지 색부터 200색 전후 범

위에서 활용됩니다.

계절	봄	여름	가을	겨울
온도감	따뜻한	차가운	따뜻한	차가운
톤	밝은, 선명한	부드러운, 탁한	탁한, 진한	선명한, 어두운
대표색				

　4계절 이론은 미국에서 시작되었지만, 여러분의 컬러진단에 쓰이는 4계절 컬러 팔레트는 미국 초기 버전과 차이가 있습니다. 국내에서 활동하는 연구자들이 각자의 임상을 기반으로 한국인에 맞게 개선한 4계절 팔레트가 사용되기도 합니다.

　첫 진단을 받고 결과를 활용하는 과정에서 고민 중이라면 나를 담당했던 컨설턴트에게 궁금한 내용을 직접 물어보시면 어떨까요? 당신이 했던 고민의 답을 담당 컨설턴트는 알고 있을 겁니다. 시간 관계상 당신이 궁금했던 질문에 모두 답을 못해주는 경우도 있습니다. 인터넷에 떠도는 정보들 사이에서 고민할

시간에 나를 담당했던 컨설턴트에게 문의하면 나의 고민은 의외로 쉽게 정리될 수도 있습니다.

퍼스널 컬러의 결과에서 베스트 중의 베스트를 찾아 뾰족하게 파고드는 건 좋습니다. 그러나 이것만은 기억하세요. 베스트 타입 외에 나머지 색은 쓸모없거나 못쓰는 팔레트가 아니라는 걸요. 활용할 만한 컬러지만 단지 베스트가 아닐 뿐입니다. 심지어 내가 너무 좋아하는 색이 안 어울리는 색으로 판명이 난다면 어떻게 하나요? 내가 좋으면 당연히 입을 수 있습니다. 그래도 중요한 날에 워스트 컬러만은 피해주시는 것이 나의 이미지 관리에 도움이 되겠지요?

계절은 잊어도 기억해야 할
두 가지 조화와 균형

2회 이상 계절 진단 결과가 다르게 나올 경우 계절 선택 과정에서 혼란을 느낄 수도 있습니다. 여름과 겨울이 바뀌거나 봄과 가을이 바뀌는 경우가 있습니다. 혹은 같은 계절에서 베스트 톤이 바뀌는 경우도 있습니다. 두가지 상황을 기준으로 정리 방법을 알아봅시다.

여기서 잠깐! 각각의 진단 결과는 전문가의 진단에 기반한 결과를 기준으로 합니다. 내가 결정한 자가 진단 결과, 자동 AI 진단 결과는 오차범위가 크고 결과가 정확하지 않아 함께 비교

하면 더 혼란스러울 수 있으니 유의하세요.

사례 1) 같은 웜, 쿨 안에서 계절이 바뀌었어요.

1회	봄	여름	가을	겨울
2회	가을	겨울	봄	여름
공통속성	Warm-따뜻한	Cool- 차가운	Warm- 따뜻한	Cool- 차가운

　　봄과 가을이 1:1이라면 당신은 따뜻한 온도의 팔레트 폭이 넓은 타입인지 확인해 보세요. 옐로 베이스의 따뜻한 느낌을 품은 색들이 폭넓게 어울리는 경우로 볼 수 있습니다. 그중에서 내가 유난히 잘 어울린다고 칭찬받았던 색이 있나요? 그 색은 어떤 계절 팔레트에 속해 있나요? 그렇다면 아마도 그 계절에 조금 더 가까운 유형일 수 있습니다. 본질적으로 가을의 팔레트에는 맑은 느낌이 없습니다. 그렇지만 사람의 피부 유형에는 봄이라고 하기에는 가을 같은데 가을로 보기에는 조금 더 선명한 색까지 소화하는 유형도 있어요. 이런 분들 때문에 가을 스트롱

(strong)이라는 유형을 정의하기도 합니다. 사람의 피부 유형은 다양하니까요.

　여름과 겨울이 1:1이라면 당신은 차가운 온도의 팔레트 폭이 넓은 타입입니다. 확실한 건 색상의 온도감에 영향을 많이 받는 유형이라는 사실입니다. 특히 조심해야 할 색은 더운 느낌이 섞인 웜톤 그룹입니다. 노란기가 조금 섞여 보이는 베이지 계열, 탁한 노랑, 주황 계열, 노란 카키색 등은 친해지기는 어려운 타입입니다. 여름인데 조금 더 선명함이 있거나 겨울인데 조금 더 부드러움이 있는 경우 또다시 세부 톤 유형이 소개되고 있습니다. 세부 타입 명칭은 기관별로 차이가 있다고 말씀드렸지요. 당신의 쿨톤 내에서 명도, 채도의 폭이 넓을 수도 있습니다. 같은 온도감 내에서 뭘 입어도 특별히 이상하지 않은 카멜레온 같은 타입이라고 할까요? 계절이 바뀌었다고 스트레스 받기보다 기뻐해야 할 상황이에요. 그런데 만약, 두 가지 계절 중에서 주변에서 한 쪽으로 더 어울린다는 이야기를 듣는다면 그

쪽 계절로 적용해 보세요. 아마도 당신의 그 색이 여름과 겨울 사이 어딘가에서 빛을 발할 겁니다.

다른 계절 결과에서 혼란스러워할 시간에 각각 진단받은 베스트 컬러를 모아보세요. 그리고 하나씩 시도해 보면 대부분은 괜찮을 겁니다. 물론 그 중에서도 베스트 컬러는 있을 테니 비교해 보시고 나의 팔레트를 정리해 보세요. 그런데도 불구하고 둘 사이에서 나의 계절을 확정 짓고 싶으시다면 주변 사람들에게 물어보세요. 많은 사람들에게 물어보면 더 몰리는 쪽이 있을 거예요. 그 색이 몰려있는 팔레트가 당신의 베스트 계절입니다. 하지만 중간 지대에 있는 당신이라면 이렇게 말해주고 싶어요. 웜쿨 is 뭔들.

메이크업 tip

봄, 가을이 1:1인 경우

웜톤 온도감에 민감하므로 쿨톤이 가장 조화가 낮을 것입니

다. 메이크업하는 경우라면 웜톤을 중심으로 맑은 느낌이 어울리는지 화려한 느낌이 어울리는지 나의 이미지를 중심으로 테스트해 보세요. 일반적으로 봄 타입은 맑고 가을 타입은 풍부한 색감이 고혹적으로 어울립니다. 그러나 일반론에서 벗어난 타입도 있으니 이미지 메이크업은 나의 인상을 꼭 고려해서 적용하세요.

여름, 겨울이 1:1인 경우

쿨톤 온도감에 민감하므로 웜톤 계열 컬러가 조화가 낮을 것입니다. 코랄계열의 립스틱, 블러셔를 조심하세요. 손이 가지 않았던 마젠타 베이스 핑크 중에서 나에게 어울리는 톤을 적용해 보시면 베스트 컬러를 찾을 수 있습니다. 덥고 탁한 톤을 조심하시고 쿨톤 베이스의 컬러를 활용해서 돋보이는 이미지를 연출해 보세요.

혼재된 계절 결과 사이에서 나의 계절을 잊고 싶으시다면 나와 가장 조화로운 컬러, 균형을 이루는 컬러에 집중하세요. 나의 베스트 컬러와 워스트 컬러만 알아도 컬러 활용에 큰 도움이 됩니다.

모든 걸 다 잊어도 나의 베스트 컬러만 기억하세요. 만약 두 계절 사이에서 나의 계절을 확정 짓고 싶으시다면 두 결과 중에 조금이라도 더 나와 조화로운 컬러들이 모인 곳이 나의 베스트 계절입니다.

사례 2) 같은 계절인데 베스트 톤이 바뀌었어요.

"겨울 스트롱(strong) 진단을 받았는데 원색 계열이 안 어울려요."

겨울 쿨인 고객이 재진단을 받으러 친구들과 함께 왔었습니다. 두 번째 진단받는 분들은 이유가 명확합니다. 이전에 진단받은 결과가 마음에 안 들었기 때문이에요. 진단받고 실제 적용

했는데 안 어울렸다고 느껴서 다시 오는 경우입니다.

웜톤보다 쿨톤에서 조화로운 유형이었습니다. 채도가 높아서 겨울 쿨로 방향을 잡고 베스트 톤을 고르는 과정에서 선명한 그룹과 어두운 그룹 두 개가 남았습니다. 선명한 그룹은 존재감은 좋았으나 피부보다 색이 조금 튀어 보이는 느낌이 들었고 어두운 톤은 편안하게 조화로운 느낌이 들었습니다. 최종 결과는 겨울 딥으로 정리를 해드리니 어울리는 톤을 찾았다고 만족해했습니다.

겨울에서 스트롱과 딥 톤의 공통점은 무엇일까요? 선명함과 차가움입니다. 이전의 컨설턴트와 저는 그분의 온도감 진단에서는 의견이 일치했어요. 그런데 밝기에 해당하는 명도 속성에서 의견의 차이가 있었습니다.

스트롱(strong)이라는 단어를 보면 일본 색체계 기반으로 진단한 것으로 보입니다. 아마도 그 컨설턴트는 선명한 느낌을 긍정적으로 보고 스트롱 톤이 조화롭다고 판단했을 것 같습니다.

사실 제가 진단할 때도 비비드(vivid) 톤은 너무 과해 보였지만 스트롱 계열도 나쁘지는 않았어요. 비비드와 스트롱, 딥과 다크는 연결되는 이웃 톤입니다. 바로 옆 톤의 색은 상황에 따라 활용할 수 있는 대체 그룹으로 활용할 수 있습니다.

계절이 같은데 베스트 톤에 차이가 있다면 누가 잘못 진단했다고 말할 수는 없습니다. 다른 관점으로 컬러를 공부한 두 컨설턴트가 각자 조금 더 나아 보인다고 느낀 톤이 다를 수 있으니까요. 계절이 같은데 두 컨설턴트가 베스트 톤을 다르게 말했다면 이건 두 컨설턴트가 판단하는 조화의 기준의 관점차이 때문에 생겨나는 결과라고 볼 수 있습니다.

만약 두 결과에서 계절이 같은데 톤이 다르다면 두 가지 톤을 집중적으로 테스트해 보세요. 다른 두 가지 톤 중에 나랑 더 잘 어울린다고 주변에서 이야기 듣는 톤이 나의 베스트가 아닐까요? 두 가지 톤을 활용했을 때 주변 사람들의 반응을 잘 생각해 보세요. 분명히 둘 중의 하나가 워스트(Worst)일 수는 없습

니다. '바로 이거야!' 하는 얼굴에 형광등 켜주는 색이 어느 톤에 좀 더 많은지 그게 무슨 색인지 찾아보세요. 나의 색을 찾아가는 과정이 매우 흥미로운 여행이 될 거예요.

나만의 컬러 특징을 이해하고
복잡한 용어의 지옥에서 빠져나와라

다양한 분들을 만날 때 가장 안타까운 경우는 고객들이 복잡한 용어의 늪에서 헤매는 경우입니다. 퍼스널 컬러 좀 안다고 하는 사람들은 웜톤과 쿨톤을 넘어 세부 톤의 용어까지 구사할 줄 압니다.

자, 그럼 다음 용어의 특징을 구분할 수 있는지 테스트를 해 볼게요.

비비드(vivid) - 스트롱(strong)

소프트(soft) - 뮤트(muted)

라이트(light) - 브라이트(bright)

이 세 용어가 의미하는 색의 특징을 정확하게 설명할 수 있었다면 당신은 컬러 고수입니다!

비비드(vivid)와 스트롱(strong)은 둘 다 선명한 그룹에 속하지만 채도로 볼 때 비비드(vivid)가 더 선명하고 맑은 느낌입니다. 선명한 색을 떠올릴 때 눈이 부실 듯 다소 자극적인 느낌입니다. 스트롱(strong)은 비비드(vivid)에서 블랙 한 방울 섞어서 방방 뜨는 선명함을 아주 약간 낮추어 차분한 선명함을 가진 색을 말합니다.

소프트(soft)는 말 그대로 부드러운 그룹의 색입니다. 눈도 마음도 편한 느낌이 드는 그룹입니다. 한국, 일본 색체계 안에 존재하는 톤이면서 퍼스널컬러 베스트 타입의 용어로도 사용됩니다. 뮤트(muted 혹은 mute로도 표기합니다)는 부드럽고 채도 낮

은 톤이 조화로운 퍼스널 컬러 타입을 말하는 명칭입니다. 뮤트(muted)는 퍼스널 컬러타입의 언어이며 색체계 표 안에서는 찾아볼 수 없는 용어입니다.

라이트(light)는 퍼스널 컬러에서 밝은 톤이 어울리는 타입을 의미하는 용어입니다. 동시에 한국 색체계에서 밝은 톤으로 정의하는 색입니다. 또한 일본 색체계에서도 찾아볼 수 있습니다.

라이트(light)는 비비드(vivid)에서 화이트를 섞은 밝은 톤입니다. 브라이트(bright)는 일본 색체계에서 볼 수 있습니다. 브라이트는 한국 색체계와 비교해 볼 때 라이트(light)와 비비드(vivid)사이에 있는 더 선명한 색의 그룹입니다.

한국은 미국의 먼셀 10색상환을 기준으로 한국에서는 KS색체계를 사용하고 있으니 한국 색체계는 미국의 이론을 채택하였습니다. 한국과 일본의 색체계가 다르다는 사실, 흥미롭지 않나요?

서양식 vs 동양식 퍼스널 컬러의 용어 알아보기

퍼스널 컬러가 가장 먼저 시작된 서양식 퍼스널 컬러 용어의 특징을 살펴보겠습니다.

초기에 퍼스널 컬러는 4계절로 구분되는 이론으로 시작되었습니다. 이후 세부 톤의 기준들이 연구를 통해 발전되고 다양해지고 있습니다. 기본이 되는 세부 톤은 다음과 같습니다.

계절별 타입의 이름이 칸으로 구분되어 있습니다. 우선 봄, 가을은 웜(warm)톤, 여름, 겨울은 쿨(cool)톤으로 구분합니다. 그다음에 계절별로 세부 타입이 나뉩니다. 라이트(light) 타입은 봄과 여름에서 공통되는 밝은색이 어울리는 타입입니다. 뉴트럴의 경우 중복 진단 시 두 계절을 넘나드는 결과가 발생할 수도 있습니다. 클리어(clear) 타입은 봄과 겨울에서 공통되는 선명한 속성이 어울리는 유형입니다. 소프트(soft)는 가을과 여름에 공통되는 부드럽고 채도가 낮은 색이 어울리는 유형입니다. 딥(deep)은 가을과 겨울에서 공통되는 어두운 색이 어울리

는 타입입니다. 일부 기관에 따라 다크(dark)만 사용하거나 딥
(deep), 다크(dark)를 함께 사용하는 경우도 있습니다. 온도의
영향을 매우 크게 받는 유형을 트루(true)라고도 표현합니다.
또는 피부 요소인 얼굴, 눈, 머리카락 3가지가 모두 온도감이
통일된 유형을 말하기도 합니다.

서양식	warm	봄	light	clear
		가을	soft	deep
	cool	여름	light	soft
		겨울	clear	deep

　　동양식 퍼스널 컬러 4계절 기본용어는 다음과 같습니다. 기
본 서양식 용어와 차이점만 확인해봅시다. 브라이트(bright)는
서양식에서 클리어(clear)유형과 같은 맑은 속성을 공통으로 가
지고 있습니다. 동양식의 뮤트(muted, mute)는 서양식의 소프
트(soft)와 공통되는 유형으로 채도가 중간 이하부터 저채도 범
위의 색범위를 의미합니다.

동양식	warm	봄	light	bright
		가을	muted	deep
	cool	여름	light	muted
		겨울	bright	deep

요즘은 기본 유형 외에도 연구자들의 견해에 따라 명칭이 바뀌기도 하고 톤을 더욱 세분화하기도 해서 훨씬 더 복잡합니다. 이 용어 사이에서 흔들리지 않기 위해서는 색체계 범위내에서 나에게 맞는 톤의 특징을 명확하게 이해하는 것이 가장 중요합니다.

명도, 채도의 공통 속성으로 나의 컬러 찾기

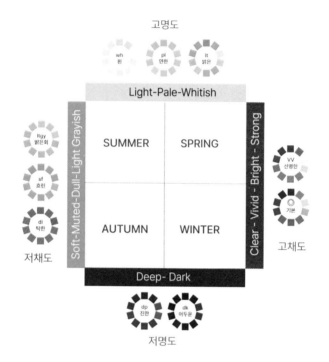

퍼스널 컬러의 타입이나 톤의 특징으로 많이 언급되는 대표 용어를 모아서 컬러사각형으로 그룹화해 보았습니다. 웜톤과 쿨톤은 다를 수 있지만 공통된 톤의 속성과 유형 이름은 겹치기도 합니다. 실제로 위에 언급된 톤보다 많은 톤이 있지만 주로

언급되는 톤으로 폭을 좁혔습니다.

- 고채도: 봄, 겨울의 공통점입니다. 클리어(clear), 브라이트(bright)라고 세부 타입을 부르기도 합니다. 비비드(vivid), 스트롱(strong)도 세부 톤의 특징을 설명하는 용어이며 선명함의 속성을 공통으로 가진 유사한 개념입니다. 차이가 있다면 비비드가 스트롱보다 더 채도가 높고 선명합니다.

- 저채도: 가을, 여름의 공통점입니다. 소프트(soft), 뮤트(muted) 타입으로 세부 명칭을 부릅니다. 특징은 전반적으로 채도가 낮아져서 눈이 편한 부드러운 팔레트로 구성되어 있습니다. 조금 어두워지면 탁한(dull) 톤으로 내려가고 밝아지면서 채도가 낮을 경우 밝은회(light grayish) 계열에 해당합니다.

- 고명도: 봄, 여름의 공통점입니다. 공통된 유형의 대표 이름은 라이트(light)입니다. 흰색이 많이 섞인 흰(whitish), 연한(pale), 밝은(light)톤의 범위에 해당합니다.

- 저명도: 겨울, 가을의 공통점입니다. 공통된 유형의 대표 이름은 진한(deep)입니다. 어두운(dark) 톤을 포함하는 색 범위를 가지고 있으며 더욱 어두운 검은(blackish) 톤을 포함하기도 합니다.

쉽게 이해하기 위해 톤의 특징을 4계절을 기준으로 채도, 명도의 공통점으로 묶어 보았습니다. 해당 톤 이름 외에도 밝은 (고명도)-어두운(저명도) 사이에 중간 밝기도 존재하며, 선명한 (고채도)-탁한(저채도) 사이에 중간 채도도 존재합니다. 색의 톤을 나누면 그 용어는 더욱 많아지며 복잡해 집니다. 이 외에도 다양한 타입들이 존재하고 있습니다. 전문 컨설턴트가 될 게 아닌 경우라면 복잡한 용어를 구분해서 외우려고 애쓸 필요는 없습니다.

색상, 명도, 채도의 속성을 알고 나의 컬러 찾기

1. 색상: 따뜻한 차가운

나에게 어울리는 색의 온도감은 따뜻한가 차가운가 혹은 중간인가

2. 명도: 밝은 어두운

나에게 어울리는 색의 밝기는 밝은가 어두운가 혹은 중간 밝기인가

3. 채도: 선명한 탁한

나에게 어울리는 색은 선명한가 탁한가 혹은 그 사이인가

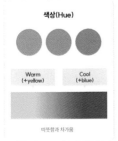
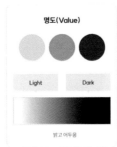
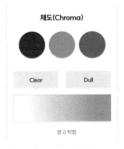

퍼스널 컬러 분석을 위한 색은 위의 3속성이 기본이자 전부라고 말해도 과언이 아닙니다. 색상, 명도, 채도 안에서 톤을 나누어 뾰족하게 나의 색을 찾고 싶은 열망이 작동하면서 탐험이 시작됩니다. 퍼스널 컬러 용어가 너무 복잡하고 헷갈린다면 그냥 잊으세요. 그리고 나의 베스트 컬러가 위의 색상, 명도, 채도의 경계에서 어느 지점에 있는지만 알아도 충분합니다.

퍼스널 컬러를 알게 되면 보이는 것들

퍼스널 컬러에서 사람들이 가장 놀라는 순간은 얼굴 아래 천의 색이 바뀔 때마다 달라지는 안색을 느낄 때입니다. 바로 이걸 확인하고 싶어서 퍼스널 컬러 진단을 받으실 텐데요. 왜 이런 현상이 나타날까요? 내 얼굴색과 얼굴 아래 진단천 색차이에 따른 변화를 인식하기 때문입니다.

퍼스널 컬러를 진단할 때 필요한 3요소가 있습니다. 컨설턴트의 눈, 진단받는 사람, 빛입니다. 기타 재료로는 진단천과 거울이 필요합니다. 어떻게 보면 진단의 원리는 단순해 보일 수

있지만 진단 과정에서 컨설턴트는 많은 판단의 과정을 거치게 됩니다. 퍼스널 컬러를 진단하는 과정에서 다른 피부와 인상을 가진 얼굴 아래 컬러 천을 대어 동시에 보게 됩니다. 두 가지 색이 동시에 비교되는 과정으로 동시대비라고도 부릅니다. 얼굴 아래에 배치된 천에서 반사된 빛이 눈을 자극하면서 색을 인지합니다. 이 과정에서 색의 대비, 동화현상이 크게 작용하며 이때 색을 인지하는 지각 현상이 일어납니다. 그리고 우리의 뇌를 통해 색이 주는 지각 감정을 느끼게 됩니다. 각각의 색상과 톤이 주는 색의 느낌을 활용할 수 있다면 우리는 나의 베스트 계절을 넘어서 다양한 계절 팔레트를 나에게 맞게 활용할 수 있습니다.

이 과정에서 개인차가 발생하거나 공통적인 연상이 발생하는 것이죠. 이를 보고 사람들은 색에서 받은 인상을 정서나 감정 표현으로 바꿉니다.

"주황에서 얼굴이 너무 누렇게 뜬다."

내 피부에서 이런 느낌을 받는다면 부조화라고 판단합니다. 반대로 상대적으로 웜톤은 주황의 조화가 쿨톤 피부보다는 좋은 편이지만 개인에 따라 어울림 정도에는 차이가 존재합니다.

"노랑을 대니까 얼굴이 환하게 빛나네!"

이렇게 같은 색이 얼굴 아래에 왔을 때 색을 대뇌 전체 작용으로 생기는 지각이나 정서적 감정을 통합해서 색의 감정 효과를 이미지와 접목하는 과정을 거치게 됩니다.

색의 연상은 어떤 색을 보았을 때 다른 사물에 투영해 새로운 심상을 불러일으키는 작용입니다. 색을 보며 추상적인 연상을 하는 경우는 색의 심리적 상징과도 연결됩니다. 빨간색을 보고 열정이나 사랑, 분노 같은 감정적인 정서를 떠올립니다. 추상적 연상은 청년기 이후 성인 단계에 이르면서 개인 경험이나 기억, 생각 등이 색에 직접 투영되면서 보입니다. 유채색보다 무채색에서 추상 연상이 더 쉽게 이루어집니다.

퍼스널 컬러를 잘 이해하기 위해서는 기본적인 색의 특징과

원리를 알면 도움이 됩니다.

난색은 따뜻한 느낌, 한색은 차가운 느낌을 줍니다. 저명도 컬러는 무겁고 딱딱한 느낌을 주며 고명도는 가볍고 부드러운 느낌을 줍니다. 같은 거리에서 난색에 고채도는 진출하여 보이고 한색에 저채도는 후퇴되어 보입니다. 위와 같이 표현된 컬러와 느껴지는 단어에서 보듯이 우리는 눈을 통해 컬러를 직접 만져보지 않더라도 감각적으로 느낍니다. 이는 감각을 기반으로 하는 감성 측면의 컬러입니다.

색의 감정 효과를 옷을 입은 이미지로 살펴봅시다.

난색 : 따뜻한 온도감
한색 : 차가운 온도감

고명도 : 가벼운 느낌
저명도 : 무거운 느낌

고채도 : 강하고 단단한 느낌
저채도 : 약하고 부드러운 느낌

흥분색 : 난색 계열, 주목 효과
진정색 : 한색, 회색 계열

팽창색 : 실제 면적보다 크게 느낌
수축색 : 실제 면적보다 작게 느낌

진출색 : 앞으로 나오는 느낌, 난색 밝은 톤 고채도, 유채색
후퇴색 : 뒤로 물러나는 느낌, 한색 어두운 톤, 저채도, 무채색

　　색을 볼 때 지각 효과와 정서적 감정이 합쳐져서 심리적 효과를 일으킵니다. 즉 색의 감각이 사람의 감정에 적용되는 현상을 말하는데 여기에는 개인적인 차이도 큽니다. 표현 도구로서의 컬러는 감정과 깊이 연결됩니다. 그러면서도 사람마다 경험과 감정에 따라 주관적, 개별적으로 표현됩니다. 특히 컬러를

통한 심리 표현은 우리의 일상에서 컬러를 선택하는 과정이나 새로운 이미지를 표현하는 과정에서 자연스럽게 발생합니다. 이러한 컬러의 개별적인 컬러의 감정은 색채를 활용한 미술 활동에서 조형적으로 표현되는데 가장 직접적이고도 강한 방법인 동시에 일차적인 감정 전달 요소입니다.

실제로 우리가 퍼스널 컬러를 찾고 난 이후 각 색이 가진 고유의 감정 효과를 이해하고 활용하는 것도 매우 중요합니다. 컬러는 전략적으로 활용하기에 좋은 이미지 도구이기 때문입니다. 진출하여 보이는 적극적인 이미지에 도움이 되는 색의 특징은 따뜻한 느낌의 난색 중에서 채도가 높고 밝은 유채색에 해당합니다. 후퇴되어 보이는 소극적인 이미지를 연출하는 대표색은 무채색이고 차갑고 어두운 저채도의 색도 가라앉히고 눌러주는 이미지를 만들어 줍니다. 이런 색은 눈에 띄고 싶지 않은 날 전략적으로 활용하는 방법도 있습니다.

위에서 본 퍼스널 컬러는 3가지 속성인 색상, 명도, 채도의

각각의 특징이 주는 효과와 개인의 이미지와의 조화를 판단하는 복합적인 과정입니다.

색의 속성	색상	명도	채도
특징	온도감 (따뜻함 vs 차가움)	중량감 (가벼움 vs 무거움)	경연감 (부드러움 vs 딱딱함)
효과	흥분, 진정	팽창, 수축	진출, 후퇴

4장

퍼스널 컬러를 만난
사람들의 이야기

블랙만 입는 사람들

사람의 이미지와 컬러의 관계를 자주 관찰하면서 유난히 연구의 대상이 된 컬러가 있습니다. 바로 전 국민의 유니폼 컬러인 블랙입니다. 정말 많은 분이 블랙을 아주 편하게 생각하고 매우 빈도 높게 입는 경우가 많습니다. 그런데 실제로 퍼스널 컬러 진단을 해보면 생각보다 블랙이 잘 안 어울리는 경우를 많이 보게 되어 저도 놀란답니다. 그런데 더 놀라운 건 그 사실을 모른 채 옷장에 블랙을 가득 채운 한국 사람들이 참 많다는 사실이었어요. 유난히 블랙을 즐겨 입는 분들의 이야기를 들어봤

습니다.

블랙을 패션컬러로 선호하는 분들은 대부분 단순한 느낌과 무난함에서 편안함을 느끼고, 유행을 타지 않는 스타일의 세련되면서도 전문적으로 보이는 이미지를 느낀다고 하는데 여러분은 블랙에 대해 어떻게 생각하시나요?

블랙 계열의 옷을 선호하는 데는 심리적인 원인과 이미지 효과적인 이유가 있습니다.

우선 색이 가진 무게감에서 안정감과 편안함을 느낍니다. 대중적으로 많이 입는 옷이라 무난함을 느끼면서도 자신감이 생기기도 한다고 해요. 스티브 잡스의 컬러로도 유명했던 블랙은 전문성의 상징이 되기도 합니다. 그가 블랙 터틀넥을 즐겨 입게 된 계기는 일본 소니사 직원들의 단결성을 높여주는 유니폼에서 영감을 받아 시작되었습니다. 나아가서 편의성과 단순함을 추구하여 일상의 불필요한 시간을 아끼려는 의도도 있었다고 전해져 있습니다.

블랙은 어떤 긍정적인 이미지를 준다고 생각하시나요?

군더더기 없는 블랙은 깔끔한 이미지와 더불어 세련되고, 시크함의 매력을 가지고 있습니다. 블랙은 다른 스타일의 옷을 섞어 입을 때나 다른 컬러와 함께 연출할 때 유용하기 때문에 선호되기도 합니다. 단색 무채색이 주는 정돈된 느낌 때문에 위아래 검은색으로 통일하는 분들도 있습니다. 잡지나 정보를 통해 블랙이 멋지다고 느껴서 호감이 생기면 그 색을 좋아할 수 있습니다. 또한 전문적인 이미지에 도움이 되기 때문에 블랙이 잘 어울리는 분들에게는 정말 블랙은 파워수트가 될 수 있습니다.

그런데 블랙만 입는 사람 중에 블랙이 안 어울리는 경우가 있습니다. 그 사실을 모르는 이유는 일반적으로 세 가지 이유 중 하나입니다. 다른 색을 안 입어 봤거나 색에 관심이 없거나 도전에 자신감이 없거나이겠지요?

검은색을 입는 데 영향을 준 특정한 사건, 경험을 질문했습니다. 기억에 남는 인터뷰 대답 중에 자신을 블랙 전문가로 불

러달라던 40대 여성의 대답이 기억이 남습니다. 그녀는 고등학교 시절 패션에 크게 신경 쓰지 못한 채 대학생이 되었는데 자신만의 스타일이 없는 상태에서 큰 키와 큰 체구를 커버하기 위해서 일단 날씬해 보이는 무채색인 검은색을 즐겨 입기 시작했다고 했습니다. 또 한 분은 20년 넘게 블랙만 입어 온 50대 여성이었는데요. 퍼스널 컬러 진단을 하면서 그동안 왜 검정만 입었는지 이야기를 나누었습니다. 본인도 알고는 있지만 블랙의 늪에서 빠져나오지 못한 케이스였습니다. 블랙을 입으면 얼굴이 더 까맣게 보이는 걸 알고 있고 가족도 검은색 옷은 입지 않았으면 좋겠다고 했는데도 여전히 입고 있다고 고백했습니다. 블랙을 입게 된 계기는 30대 전후로 급격히 살이 쪘는데, 그때부터 시작되었고 옷에 신경을 쓰지 않는 습관도 있기 때문이라고 합니다.

블랙이 날씬해 보이는 효과 때문에 특히 많이들 입기도 합니다. 이게 참 아이러니한 이미지 효과를 줍니다. 블랙이 수축

하여 보이는 효과는 있을 수 있지만 상당히 무거워 보인다는 치명적인 무게감의 효과가 있다는 사실 알고 계시나요? 머리끝부터 발끝까지 모두 검은색으로 무장한 경우 큰 체구에 무게감이 더해 육중해 보이거나 무서워 보일 수도 있다는 걸 기억하세요. 연예인 중에도 체격이 좋은 분들이 꽤 많이 있습니다. 그 중에서는 자신의 체형을 어두운색으로 무장해서 숨기려 하기보다는 가벼운 컬러를 활용하고 일부러 노출하고 가벼운 색을 입음으로써 무거운 이미지를 보완하는 슬기로운 분들도 볼 수 있답니다. 오히려 컬러와 디자인의 힘을 활용한다면 나의 단점을 컬러로 보완할 수 있습니다.

블랙을 사랑하는 큐레이터가 만난
인생컬러 레드

옷장에 블랙이 가득한 화려한 싱글 여성을 만났습니다. 미국에서 예술의 역사를 공부한 큐레이터였습니다. 눈썹도 짙은 편이었고 눈매는 매우 깊었습니다. 동양적이면서도 이국적인 분위기가 풍기는 매력적인 이미지였어요. 그녀는 검은색의 긴 생머리를 하고 검정색 옷을 즐겨 입습니다.

그녀의 애칭은 블랙님으로 하겠습니다. 저는 블랙 속 그녀의 이미지에서 답답함을 느꼈어요. 왜 검은색만 입냐고 물어보니 다음과 같이 대답했습니다.

"딱히 다른 컬러에 손이 가지 않아요. 입어보고 싶은 색도 없고요. 블랙이 가장 편해요."

제가 이런 질문을 하니 남동생도 자기에게 왜 그렇게 검은색만 입냐며 다른 색도 입어보라는 이야기를 들어본 적이 있다고 합니다. 블랙이 그녀에게 워스트 컬러는 아닌 것 같았지만 분명 블랙보다 훨씬 그녀를 돋보이게 해줄 컬러가 있다고 확신했습니다.

블랙님과 이야기를 나누며 즐겨 입는 옷과 피하는 컬러에 대해 생각해보는 시간을 가졌습니다. 평소에 즐겨 입는 옷은 하양, 회색, 검정, 베이지였습니다. 유일하게 민트색을 활용했고 안 입는 컬러는 빨강, 주황, 노랑, 초록, 연보라였습니다.

"빨주노초 무지개색 중에서 4가지나 들어있네요. 이 원색들은 왜 피하는 색이에요?"

"너무 원색이다 보니 옷 고를 때 부담스러워서 손이 안 가요."

"그중에서 민트색 하나가 눈에 띄네요. 이 컬러는 좋아해요?"

"네 파랑 계열을 좋아하는데 그나마 민트색이 부담 없고 입었을 때 무난하게 어울리는 것 같아요."

이번에는 블랙님의 감정 컬러를 골라보았습니다.

"긍정적으로 느끼는 컬러와 부정적으로 느끼는 색을 골라보세요. 나의 옷 컬러가 아니고 내 마음이 느끼는 색을 중심으로 생각해 보세요."

긍정의 컬러는 따뜻한 핑크빛이 느껴지는 밝은 빨강, 부정의 컬러는 어두운 노랑이었습니다.

블랙님이 긍정적으로 느낀다고 선택한 색은 흰색 섞인 밝은 빨강이었어요.

특정한 컬러를 긍정적으로 느끼는 데는 여러 가지 이유가 있을 텐데 자신의 몸상태나 감정 상태가 빨강 계열을 원하는 경우를 설명해 주었는데요. 빨강은 기본적으로 가장 강한 에너지를

담고 있는 컬러이고 신체에 활력을 주는 컬러입니다. 활동력을 강화해 주는 에너지를 가지고 있습니다. 빨강은 몸이 쳐지거나 에너지가 고갈됨을 느낄 때 필요한 컬러라는 설명도 곁들였습니다.

설명을 듣던 블랙님은 얼마 전 한의원에 갔던 이야기를 꺼내기 시작했습니다. 한의사 선생님께서 맥을 짚어봤는데 맥이 너무 약하다고 하셨답니다. 블랙님 말로는 자기가 재택근무로 활동량도 적고 워낙 집에 많이 있고 잘 안 나가기 때문인 것 같기도 했습니다.

"블랙님에게 필요한 컬러는 파스텔 색조의 빨강이 아니라 그보다 강한 원색의 빨강이에요. 그런데 처음에 안 입는 옷에서 빨강이 있었잖아요."

"그런 것 같아요. 빨강 원색은 튀는 색이라 손이 잘 안 가요."

"긍정적으로 느껴지는 컬러에 빨강 원색 대신에 파스텔톤의

하양이 가득 섞인 빨강이 있네요. 블랙님에게는 원색 빨강이 필요한 것 같은데 부담스러워하는군요. 자 그럼 이제 블랙님의 몸에 어울리는 컬러를 찾아볼까요?"

"블랙님은 워낙 무채색 옷을 즐겨 입죠. 이런 분들은 보통 무난한 걸 추구하는 경우가 많으므로 다양한 색의 옷을 바로 적용하기가 쉽지 않을 걸로 알고 있습니다. 그러나 오늘 저의 목표는 검정 외의 베스트컬러들을 찾고 활용하고자 하는 마음을 블랙님에게 선물로 드리는 겁니다."

자신이 고른 빨강 계열을 신기하게 생각하며 얼굴 아래 천을 대보기(드레이핑) 시작했습니다.

처음에 웜쿨을 구분하는 드레이핑을 하는데 다행이 쿨톤 블랙이 강한 웜톤에 비해서는 무난하게 어울렸습니다.

명도를 찾아보는 과정에서 화이트부터 블랙까지 비교해 보았는데 고명도인 화이트 계열과 저명도인 블랙 계열이 조화를 이루었습니다. 블랙보다는 화이트에서 얼굴이 화사해지는 걸

함께 확인했습니다.

"다행이네요, 블랙은 어울리긴 해요. 그런데 블랙님에게 베스트 컬러는 아닐 것 같아요"

그다음 여름 컬러 진단을 제일 먼저 시작했습니다. 여름 중에서도 가장 밝은색으로요. 한 번도 시도해 본 적 없는 색채에다가 블랙과 정반대에 있는 밝은색의 고명도 그룹이었지요. 그런데 시작부터 거울에 비친 밝은 파스텔 톤 위에 블랙님 얼굴은 그동안 습관처럼 입어왔던 블랙 속에서 보지 못한 밝은 빛을 담고 있었어요. 나중에 한 이야기지만 블랙님도 밝은 톤의 컬러로 드레이핑 하는 것만으로도 자기에게서 발견하지 못했던 에너지를 느꼈다고 해요. 밝고 명랑한 느낌이 블랙님 주변에 가득함을 저도 느꼈습니다.

"아니 왜 그동안 블랙만 입었을까요? 이렇게 밝고 예쁜데!"

흰색이 많이 섞인 여름 톤 중에서는 안 어울리는 컬러 한두 개 고르는 게 빠를 정도로 밝은 톤을 대부분 잘 소화했어요. 블

랙님도 거울 속 자기 모습을 보며 얼마나 환한 미소를 지었는지 모릅니다. 밝은 여름 톤에서 활용할 만한 색을 다양하게 찾을 수 있었어요.

다음은 겨울색 진단 차례입니다. 선명한 쿨톤 빨강을 얼굴 아래 드레이핑 했는데 블랙님은 또 한 번 놀랐어요. 빨강과 함께한 자신에게서 뿜어내는 에너지를 본 거죠. 차분하고 세련된 블랙 속에 얌전히 앉아있었다면 이 빨강은 블랙님을 지금 당장 여기저기로 뛰어다니게 할 기세였으니까요.

"선명한 빨강이 엄청나게 잘 어울리네요!"

어두운 톤에서도 활용할 만한 컬러가 몇 가지 나왔습니다.

그런데 신기한 건 분명 겨울 어두운 톤 그룹을 비교대상 없이 볼 때는 나름 어울렸는데 처음에 본 흰 계열의 톤과 동시에 비교해 보니 다크(dark) 톤에서 안색이 흰 계열 대비 확실히 어두워 보였습니다.

"다크(dark)톤도 어울리고 입어도 되는 색이에요. 그런데 그

보다는 밝은 여름 톤이 블랙님의 인상을 훨씬 더 밝고 긍정적으로 보이게 하네요."

"처음에는 정말 아무 느낌 없었는데, 이렇게 한 번도 생각해 보지 않은 밝은색의 컬러들과 빨강 계열이 나와 어울린다니 이런 색들을 시도해 보고 싶어졌어요. 당장 다른 색 옷을 사고 싶어요."

"그나마 다행인 건 블랙님에게 블랙이 워스트 컬러는 아니었다는 거에요."

하고 웃어넘기며 나가기 전 블랙님의 검정 코트 위에 가지고 있던 빨강 목도리를 둘러주었습니다. 에너지를 잃었던 블랙님에게서 활력과 발랄함을 느낄 수 있었어요. 두 가지 톤의 빨강을 둘러보았는데 마지막에 블랙님이 오늘 배운 것으로 한마디 보탭니다.

"역시 저는 웜톤 레드보다 쿨톤 레드가 잘 어울리네요!"

평생 블랙만 입어오던 사람에게 베스트 컬러가 빨강이니 입

으라고 한다면 대부분 선뜻 도전하기 어려울 수도 있습니다. 이런 경우에는 점진적인 변화가 필요합니다. 또한 TPO에 따라 컬러를 활용해보는 재미를 느껴보세요. 블랙만 입는 사람이 남 신경 안 쓰고 아무 색이나 입어볼 수 있는 공간은 어디일까요? 집입니다. 실내복, 잠옷 등 아무도 신경 쓰지 않는 공간에서 겁이나는 색을 시도해 보세요. 새로운 색을 내 몸에 적용하는 방법은 생각보다 별거 아닙니다. 그리고 용기가 나면 분리수거 할때 입고 나가 보시고, 집 앞 마트도 살짝 다녀와 보세요. 생각보다 지나가는 사람들이 나의 튀는 컬러에 크게 신경 쓰지 않는걸 느끼게 될 거에요. 그러다 보면 어느새 나를 다양한 컬러로표현하게 될 것입니다.

생기 있는 컬러로 자신감을 채운 50대 한의사

"제가 좀 나이가 있어요."

문을 열고 들어오는 오늘의 고객님은 50대 여학생이었어요.

가정주부 같지 않은 포스가 느껴지는 마른 체형의 여성분이었습니다.

"어떻게 퍼스널 컬러를 신청하게 되셨어요?"

"요즘 조금씩 막막함을 느껴요. 옷을 고르면서도 나를 어떻게 표현해야 하지? 하는 생각을 하게 됩니다. 20대의 친절한 딸이 있어서 같이 쇼핑하고 옷도 골라주는 편인데 그런 옷들을 입

으면 제 모습이 너무 어색하고 낯설어요. 점점 자신감을 잃어가는 것 같아 나의 컬러를 찾아왔습니다."

"50대가 되면서 전환점이 되는 것 같아요. 아주 익숙한 것도 이게 맞나? 하고 다시 생각하는 분기점에 와 있어요. 100세 시대가 된다고 하니까 두려움도 있어요. 무언가 새로운 걸 배워야 하거나 변화에 잘 적응하고 싶다는 생각이 들었어요."

"사람들이 바라보는 나의 이미지는 어떤가요?"

"네 저는 직업이 한의사인데요. 사람들이 저를 딱딱한 이미지로 느끼는 것 같아요. 택시를 타도 '선생님이시죠?'하고 물어볼 정도로 이미지에서 티가 납니다. 아니라고 하고 싶은데 저에게서 보이는 느낌은 숨길 수가 없나 봐요."

"어떤 이미지로 보여주고 싶으세요?"

"저는 지금보다 친절하고 생기있는 이미지를 주고 싶어요. 50대가 넘어가니 변화에 대한 자신감이 줄어들고 마음이 위축되어요. 저에게 자신감이 있으면 좋겠어요."

"자신감 있어 보이시는데요? 이미지에는 당당함이 느껴지는데 마음은 또 다르군요. 다른 사람이 알지 못하는 내 안의 자신감을 불어넣어 주어야 할 시기 같네요."

나를 만나는 의자에 앉아서 거울 속 나의 색을 찾아봅니다. 나의 피부가 색상이 가진 온도감의 영향을 많이 받는지, 맑고 탁함에서는 어느정도 영향을 받는지, 밝고 어두움에서는 어느정도 영향이 받는지 꼼꼼히 살펴봅니다.

"제가 퍼스널 컬러를 신청하고 옷장을 둘러보니까 내가 무슨 색을 좋아하는지 헷갈려요. 남편이 저에게 '당신 원래 파랑 좋아하잖아.' 하고 말해주더라고요. 바지는 모두 블랙, 여름은 모두 파랑, 그냥 간단하면 좋겠다고 생각할 때도 있어요. 검정, 회색을 입을 때 나는 부담 없고 편한데 칭찬을 들어본 적은 없는 것 같아요. 요즘 특히 옷을 고를 때 고민을 많이 하게 돼요."

진단 결과 50대 한의사의 퍼스널 컬러는 겨울 쿨 타입이었어요.

"제가 태어난 계절이 겨울인데 퍼스널 컬러도 겨울이 나온 걸 보니 제가 태어난 계절이 가진 선명하고 강한 에너지를 제가 그동안 가지고 살아왔던 것 같아요. 제가 가진 차가운 이미지 또한 제가 가지고 있는 에너지였네요. 제가 차가운 느낌이 있어서인지 반대로 따뜻한 느낌을 항상 추구하고 좋아하거든요. 저에게 없는 에너지여서 그런 것 같아요."

친절한 이미지 연출을 위해서는 베스트 컬러 중에 진한 초록색과 자주색을 추천해 드렸습니다. 쿨톤의 선명하고 빨간 립스틱은 밋밋하고 딱딱해 보이는 이미지를 한층 생기있어 보이게 해주었습니다. 생기 있는 이미지를 위해 빨강 포인트 코디를 제안했습니다.

"기분이 너무 좋아요. 나에게 필요한 색을 매칭하는 과정은 꼭 필요한 것 같아요. 내가 좋아하는데 색이 정말 나에게 어울리는지를 확인하게 되는 시간이었어요. 컬러에는 힘이 있는 것 같아요. 선생님과 함께한 시간이 저에게 너무 새롭고 기분전환

되는 시간이었어요."

한의사 선생님 말씀으로는 한의학에서도 사람이 타고난 계절과 에너지를 연결해서 보기도 한다고 합니다. 겨울에 태어난 겨울쿨 여인! 저도 오래전부터 태어난 계절과 퍼스널 컬러에 상관성에 호기심을 가지고 있었는데요. 5,000명 이상 태어난 계절과 퍼스널 컬러 결과를 비교해 보면 연관성을 알게 될까요?

미국과 한국 사이에서
온라인으로 퍼스널 컬러 찾기

누구에게나 힘들었던 코로나(COVID-19) 시기는 저에게도 마찬가지였습니다. 코로나가 펜데믹으로 확대되자 대면 활동이 불가능해지면서 오프라인 컨설팅을 할 수 없는 시기가 있었습니다. 그 시기에 온라인으로 퍼스널 컬러 진단을 해달라는 고객이 있었습니다.

처음의 시작은 지방에 거주하는 고객이었습니다. 이후 한국 사람에게 컬러진단을 받고 싶은 국외교포에게 연락이 오기 시작했습니다. 그러던 중 온라인으로 퍼스널 컬러를 하는 곳이 있

는지 검색하다가 마이컬러랩과 인연을 맺은 미국 교포의 컬러 찾기 이야기가 오래 기억에 남습니다.

상담 관련 공부 중인 여성은 평소 이미지 메이킹에 관심이 많았지만, 의상이나 메이크업 활용을 너무 못하고 있던 한국인 교포였어요. 그녀의 이야기를 들어보겠습니다.

"나에게 맞는 컬러를 찾아야겠다고 생각했습니다. 그런데 제가 미국 거주 중이라 퍼스널 컬러 진단을 받을 수 있는 상황이 아니었습니다. 온라인 폭풍 검색으로 다행히 화상 통화를 진단해 주시는 곳이 있다는 것을 알게 되었고 반신반의하는 마음으로 신청했습니다.

컨설팅 신청을 하고 준비하면서 제가 가지고 있는 옷을 입고 사진을 준비했어요. 그때 제 옷장에 안 어울리는 옷들이 가득하다는 사실을 확인했습니다. 또한 미리 보내주신 질문들을 작성하면서 현재 나의 이미지 그리고 내가 갖고자 하는 이미지에 대해 다시 한번 생각을 정리해 볼 수 있었어요.

화상 통화로 컨설팅을 진행하며 저에게 맞는 베스트 컬러와 워스트 컬러, 그리고 베스트가 아니더라도 시도해 보면 좋을 컬러들을 알려주셨습니다. 평소에 찍은 사진 중에서 베스트 옷을 입은 사진도 골라 주셔서 컨설팅 이후로 쇼핑할 때 정말 큰 도움이 되고 있습니다.

퍼스널 컬러 진단 이후 옷 고르는 시간도 확 줄었고 무엇보다 어울리지도 않는 옷 사는데 쓸데없이 돈을 쓰지 않아서 남편이 정말 좋아합니다. 그 후엔 역시나 조언해 주신 대로 저에게 어울리지 않는 수많은 회색 옷은 몽땅 처리했습니다.

컨설팅을 마치고 먼저 조언해 주신 대로 눈썹을 정리했습니다. 조언해주신 스타일대로 정리만 했을 뿐인데 이미지가 훨씬 깔끔해지고 제가 원했던 지적인 느낌이 나서 만족감이 매우 큽니다. 마찬가지로 저에게 어울리지 않는 흐릿한 립스틱을 정리하고 추천해주신 강력한 빨간색 립스틱을 발라봤습니다. 눈썹과 입술색만 바꿨을 뿐인데, 그리고 어울리지 않은 회색 옷을

벗었을 뿐인데 지인들이 회춘했다고 다들 놀라고 리프팅 했냐고 진지하게 묻는 친구도 있었습니다.

컨설팅을 진행하고 변화를 겪으면서 외적인 변화도 있었지만, 무엇보다도 그동안 튀지 않고 적당히 섞이고 싶다는 저의 무의식이 작용했다는 사실을 알게 된 것이 가장 큰 깨달음이었습니다. 조언해 주신 대로 이제는 존재감을 뽐내는 것을 두려워하지 말자고 결심하게 됐습니다.

처음 온라인 컨설팅을 신청하고 나서 '미국과 한국 사이에서 소통할 수 있을까? 정확한 진단이 가능할까?' 의구심을 가졌었는데 이메일과 카카오톡으로 소통하고 화상 통화로 얼굴 보며 이야기하면서 저에게 많은 외적 내적 변화를 경험했고 지금까지도 저의 소비와 생활 전반에 큰 변화를 준 정말 좋은 컨설팅이었다고 확신합니다.

정성껏 컨설팅을 진행해 주시고 진심 어린 조언들 정말 감사드립니다. 나를 알고 싶은 분들, 나를 찾고 싶은 분들 그리고 나

를 변화시키고 싶은 분들에게 필요한 시간이라고 생각합니다."

코로나는 모두에게 힘든 시기였습니다. 모두가 위축되고 코로나 블루에서 헤매던 시기에 온라인으로 많은 인연을 맺게 되었습니다. 직접 만날 수 없었지만, 사진을 공유하고 채팅과 화상으로 질문을 받으면서 미리 준비된 질문들에 대한 답을 찾는 시간도 가질 수 있었습니다. 다양한 사진을 기반으로 꼼꼼하게 분석하니 직접 대면하지 않고도 고객분들의 만족도가 높았습니다. 한 분 한 분의 이미지를 차분하게 분석하는 시간은 저에게도 컬러 분석 체계를 구축하게 되는 계기가 되었습니다.

나의 컬러 찾기는 어떤 방식으로도 가능합니다. 아직도 나의 장점과 정체성을 보여주는 컬러 선택에 혼란이 있으시다면 저와 함께 진짜 나의 빛을 찾는 컬러 여행을 떠나보지 않으시겠어요?

에필로그

너가 우울한 건 컬러 때문이야

코로나가 시작되면서 집에 있는 시간이 많아졌습니다. 추천을 받아 미국 드라마를 보기 시작했습니다. 빨간머리 앤을 보기 시작하면서 드라마 속으로 푹 빠지게 되었습니다. 드라마 속에 등장하는 남자 캐릭터 중에 앤의 친구 폴이 있습니다. 가난한 집에 살며, 삐쩍 마르고 항상 어두운 표정을 하고 있습니다. 쿨톤의 하얀 얼굴에 땅의 컬러 같은 웜톤의 탁하고 어두운 갈색 옷을 자주 입습니다. 폴의 하얀 피부에 어두운 갈색의 코디는 건조한 느낌에 생기를 느낄 수 없습니다.

학교 앞에서 앉아 그림 그리는 장면에서는 폴은 항상 존재감이 없지요. 그런데 폴은 그림에 타고난 재능을 가지고 있었습니다. 수업 시간에도 그림을 그리고 틈이 나면 운동하는 다른 남학생들과 조금 떨어진 곳에서 그림을 그리는 모습이 눈에 띕니다.

그런데 짓궂은 반 친구의 장난으로 사고를 당해 오른쪽 팔목이 부러지는 사고를 당한 이후 이전처럼 그림을 그릴 수 없게 됩니다. 폴은 깊이 좌절했습니다. 그 와중에서도 농사일을 계속 도와야 하는 상황에서 헤어나지 못하게 됩니다. 그의 우울감이 깊어가는 중에 앤의 친구 다이애나의 할머니 조세핀의 집에서 열리는 파티에 우연히 참석하게 됩니다.

폴은 그곳에서 새로운 전환점을 맞이하게 됩니다. 파티 중에 발견하게 된 아름다운 조각상을 쓰다듬고 있는 폴은 우연히 조각가들을 만나게 됩니다. 마치 이상한 나라의 앨리스에 나오는 모자 장수처럼 멋진 파란색 모자에 파란색 정장을 걸친 화려한

예술가와 친구들이 폴을 바라보며 대화를 나눕니다.

"왜 우울해 보이지?"

"아마 갈색(brown) 때문일 거야."

이 말을 끝내자, 예술가들이 폴에게 다가갑니다. 자기 몸에 걸쳐 있던 컬러 소품들을 하나씩 빼서 갈색으로 뒤덮였던 폴에게 컬러를 선물합니다. 한 예술가는 진주 목걸이를 폴의 목에 둘러주고, 한 예술가는 자신이 두르고 있던 마젠타와 하늘색이 어우러져 부드럽게 그라데이션 된 머플러를 둘러줍니다. 예술가들이 폴에게 컬러를 선물한 거에요. 잿빛으로 가려던 갈색의 폴이 컬러를 만나자, 그의 얼굴에 빛이 납니다. '농부'의 이미지가 가득했던 폴은 신기한 컬러의 힘을 경험하게 됩니다.

폴은 그제서야 예술가들에게 자신이 우울한 이유를 고백합니다.

"손목을 다쳐서 예전처럼 그림을 그릴 수 없어요."

그러자 절망하던 폴에게 예술가는 말합니다.

"그릴 수 없으면 만들어봐."

예술가에게 희망의 메시지를 들은 이후 폴은 독학으로 조소를 시작합니다. 찰흙으로 거칠게 형태를 만들어 나가기 시작하면서 손의 힘도 키우게 됩니다. 사고 전에 그렸던 세밀한 드로잉과는 또 다른 입체 작품을 만들어 내면서 새로운 영역에 입문하게 된 것입니다. 그에게 닥친 불운 사이에서 또다른 기회를 찾게 된 것입니다.

저도 잠깐 스쳐 지나가는 사람들을 만날 때마다 폴을 보는 듯한 기분을 느낄 때가 있습니다. 그 순간마다 저 또한 빨간머리 앤 드라마 속에 등장한 예술가처럼 도움이 되는 컬러를 선물하고자 노력합니다. 컬러에 대해 전혀 모르거나, 나 자신을 빛나게 해줄 베스트 컬러가 무엇인지 몰라 헤매다가 오는 한 사람 한 사람에게 폴처럼 브라운에서 벗어나게 해줄 새로운 컬러를 찾아주기 위해 힘을 발휘합니다.

일상에 스쳐 지나가는 수많은 컬러를 우리는 자주 외면합니

다. 너무 흔해서 너무 다양해서 선택하기 어렵기도 합니다. 나에게 정말 필요한 컬러가 무엇인지 알지 못한 채 만나는 의미 없는 컬러 속에 내가 묻히기도 합니다. 어떤 컬러를 입어야 내 이미지가 명랑해 보이는지, 어떤 컬러가 나를 지적으로 보이게 하는지, 어떤 컬러가 나를 편안한 사람이라는 느낌을 주는지 모른다면 정말 중요한 순간에 컬러 하나로 나의 이미지를 부정적으로 연출하는 아찔한 순간이 올지도 모릅니다.

퍼스널 컬러에 혼란이 있는 분들에게는 정리의 시간이 되고, 퍼스널 컬러에 관한 논쟁과 루머에 피로감을 느끼는 분들에게 도움이 되었기를 바랍니다. 이 책을 통해 나의 컬러를 활용하는 능력을 가지고 세상의 많은 컬러를 마음껏 즐기는 여러분이 되기를 기대합니다.

집에 있는 옷으로
퍼스널 컬러 확인해 보기

나에게는 어떤 색이 어울릴까요?

지금부터 집에 있는 옷을 활용해서 나에게 어울리는 색을 확인해 봅시다.

우선 퍼스널 컬러를 찾기 전에 나의 옷장을 먼저 살펴봅시다.

퍼스널 컬러를 점검할 때는 상의에만 집중하세요. 티셔츠, 남방, 블라우스, 원피스, 재킷, 얼굴 바로 아래 오는 스카프, 겨울 머플러를 같이 확인해도 좋습니다.

현재 옷장을 중심으로 내가 가지고 있는 상의 컬러를 점검해 보세요.

빨강	주황	노랑	초록	파랑	남색	보라	자주	흰색	검정	회색

다음의 질문에 대답해 봅시다.

내가 유난히 많이 가지고 있는 상의 컬러는 무슨 색인가요?

그 색이 내 옷장에 많은 이유는 무엇인가요?

옷장의 색을 살펴보면서 무엇을 느꼈나요?

이제 집에 있는 옷으로 나에게 어울리는 컬러를 찾아봅시다.

준비물: 다양한 색의 옷, 옷걸이, 카메라

촬영 환경에서 밝기를 꼭 확인하세요. 저녁보다는 11~3시

사이 자연광을 활용할 수 있는 시간을 추천합니다. 조명은 형광등보다는 LED가 좋습니다. 노란빛(2,000~3,000K)보다는 하얀빛(6,000K)이 낫습니다. 형광등이 있는 환경이라면 가능한 낮에 자연광에서 촬영해 보시기를 권해드립니다. 형광등의 푸른빛 때문에 색이 전체적으로 차가워 보이기 때문이에요.

[집에 있는 옷을 활용한 촬영 방법]

나의 옷뿐 아니라 가족들의 옷을 활용해서 최대한 다양한 색을 모아봅니다.

한 손으로 드레이핑(얼굴 아래 천을 대보는 과정)을 하려면 옷걸이를 활용하세요. 상의를 옷걸이에 걸고 한번 접는 것처럼 손잡이를 아래쪽으로 접으면 평평한 면이 생깁니다. 여기서 앞뒤를 뒤집으면 나만의 컬러 드레이프 완성!

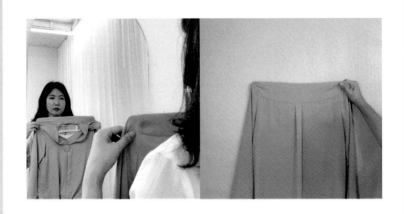

옷걸이 방향을 돌려서 턱 아래에 대고 사진을 증명사진 구도

로 찍어 보세요.

1. 색상 분석해 보기
- 나에게 어울리는 색의 온도감은?

위, 아래가 웜톤, 쿨톤으로 한 세트 구성 예시입니다. 빨강, 노랑, 초록, 파랑, 하양 계열을 웜톤과 쿨톤으로 나누어 보세요. 한 세트의 밝기가 비슷하게 짝을 맞추세요. 준비되면 얼굴 아래 대고 촬영해 보세요. 최소 4세트 이상 테스트하시기를 권장해 드립니다. 촬영 후 화면을 번갈아 가면서 웜톤, 쿨톤을 비교하며 어울리는 색을 주변 사람들과 함께 찾아보세요.

웜톤

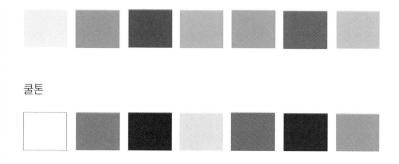

쿨톤

	웜톤(WARM)	쿨톤(COOL)
조화	혈색이 좋아 보인다 얼굴이 생기 있어 보인다 피부 톤이 균일해 보인다	얼굴이 밝아 보인다 피부에 투명감이 느껴진다 깔끔해 보인다
부조화	피부가 노랗게 보인다 피부가 칙칙해 보인다 답답하게 느껴진다	아파 보인다 안색이 나빠 보인다 핼쑥해 보인다

[분석 방법]

웜톤에 어울리는 색이 많으면 봄, 가을일 확률이 높습니다.

쿨톤에 어울리는 색이 많으면 여름, 겨울일 확률이 높습니다.

Q : 웜톤 쿨톤에서 얼굴색이 크게 변화가 없다면 어떻게 하나요?

뉴트럴일 확률이 높습니다. 뉴트럴로 예상된다면 명도와 채도를 집중적으로 분석하세요. 그래도 웜쿨을 꼭 구분해야 하겠다면 몇 개라도 어울리는 색의 개수를 비교해 보시거나 집에 있

는 웜톤, 쿨톤 립스틱을 바르고 사진 찍어 비교해 보세요. 또는

금, 은 목걸이나 귀걸이를 활용해서 추가로 테스트해 보세요.

2. 명도 분석해 보기
-나에게 어울리는 밝기는?

내 피부가 밝은색이 어울리는지 어두운색이 어울리는지 궁금하세요? 집에 있는 모든 무채색의 옷을 꺼내어 보세요. 흰색부터 옅은 회색, 중간 명도의 회색, 어두운 회색, 검정까지 준비하세요. 내가 입는 옷부터 가족의 옷까지 찾아봅니다. 얼굴 아래 대보는 용도이기 때문에 옷은 가슴을 덮을만한 폭이면 충분합니다.

그 옷을 흰색부터 검은색까지 명도 구분한다고 생각하시고 순서대로 배열해 보세요. 그리고 그 옷을 흰색부터 검정까지 구분해서 얼굴에 대거나 입어보고 같은 조건의 조명 아래에서 촬영합니다. 흰색부터 검은색까지 차례대로 촬영 후 사진을 비교해 봅니다.

흰색부터 회색 검은색 최소 4단계 밝기 이상이면 변화를 확인하기에 좋습니다.

흰색이 고명도, 가운데가 중명도, 검은색으로 갈수록 저명도입니다.

어떤 색에서 내 얼굴의 존재감이 살아나나요? 어떤 컬러에서 내 인상이 좋아 보이나요? 어떤 색에서 얼굴이 어둡거나 칙칙한 느낌인가요?

집에서 진단할 때는 함께 봐줄 가족이나 친구가 함께하면 더욱 좋습니다. 재미있는 사실은 혼자 있을 때보다 두세명만 모여도 컬러를 객관적으로 판단하게 됩니다. 주변 사람들의 의견이 모아지면 확실하게 어울리는 색과 입지 말아야 할 컬러 정도는 구분할 수 있습니다.

	밝은색(고명도)	어두운색(저명도)
조화	얼굴이 밝아 보인다 피부가 균일해 보인다 부드러워 보인다	인상 이목구비가 뚜렷해 보인다 얼굴이 작아 보인다 얼굴이 리프팅 되어 보인다
부조화	얼굴이 흐릿해 보인다 얼굴이 커 보인다 모호한 느낌이다	안색이 어두워 보인다 주름, 잡티가 눈에 띈다 나이 들어 보인다

[분석 방법]

	밝은색(고명도)	어두운색(저명도)
웜톤	봄	가을
쿨톤	여름	겨울

Q : 중간 밝기가 어울리는 경우에는 어떻게 하나요?

4계절에 모두 중간 밝기는 존재합니다. 자가진단 시에는 중간명도 판단이 어려울 수 있습니다. 조금 더 엄격한 기준으로 고명도, 저명도를 구분해서 관찰해 보세요.

3. 채도 분석해 보기
- 나에게 어울리는 색의 맑기는?

고채도

저채도

	맑은색(고채도)	탁한색(저채도)
조화	윤곽이 확실해 보인다 피부에 윤기가 있어 보인다 생기있어 보인다	피부 잡티가 약해 보인다 피부가 부드러워 보인다 인상이 편해 보인다
부조화	잡티, 팔자 주름이 두드러진다 피부가 지저분해 보인다 색이 얼굴보다 강해 보인다	윤곽이 늘어져 보인다 칙칙해 보인다 인상이 흐려 보인다

[분석 방법]

	맑은색(고채도)	탁한색(저채도)
웜톤	봄	가을
쿨톤	겨울	여름

미묘한 차이로 여전히 웜쿨의 갈림길에 서 있다면 계절 분류 명칭에 너무 구애받지 마세요. 4계절 결론이 꼭 중요한 건 아닙니다.

뒤에 소개해 드리는 진단 표를 참고해서 색상, 명도, 채도 사이에서 나의 범위를 확인해 보세요.

내 삶에 색을 입히고 변화를 추구하는 건 참 흥미롭고 재미있는 일입니다. 나의 삶에서 소외되어 있었는데 이번에 나에게 어울리는 색을 찾으셨다면 이제 바로 그 컬러를 나의 일상으로 초대해 보세요!

4. 나의 퍼스널컬러 점검표

KS색체계를 참고해서 나의 색 범위를 찾아보세요.

색상, 명도, 채도에서 나의 범위를 표시해 보세요.

고명도

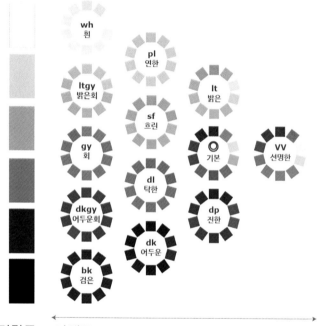

저명도 저채도 고채도

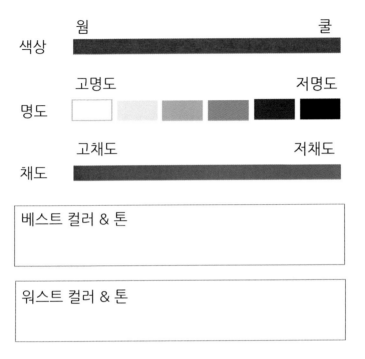

색상　　웜　　　　　　　　　　　쿨

명도　　고명도　　　　　　　　저명도

채도　　고채도　　　　　　　　저채도

베스트 컬러 & 톤

워스트 컬러 & 톤

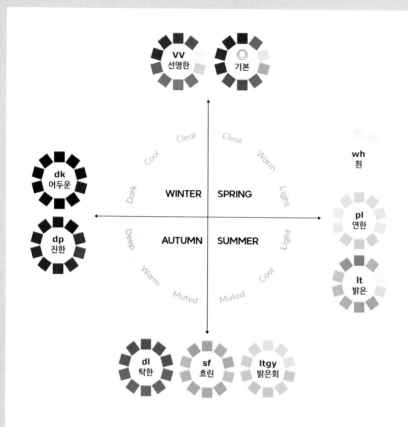

어울리는 톤을 베스트 중심으로 먼저 체크해 보세요.

웜쿨 구분이 가능할 경우 웜톤은 봄(spring), 가을(autumn) 중에서 찾아보세요.

쿨톤이 어울릴 경우 여름(summer), 겨울(winter) 중에서 찾아보세요.

5. KS색체계 용어 알아보기

채도	약호	대응영어	톤 수식어
저채도	wh	whitish	흰
	ltgy	light grayish	밝은회
	gy	grayish	회
	dkgy	dark grayish	어두운회
	bk	blackish	검은
중채도	pl	pale	연한
	sf	soft	흐린
	dl	dull	탁한
	dk	dark	어두운
고채도	lt	light	밝은
	◎	-	기본
	dp	deep	진한
	vv	vivid	선명한

6. PCCS색체계 용어 알아보기

채도	약호	대응영어	톤 수식어
저채도	p	pale	페일
	ltg	light grayish	라이트 그레이시
	g	grayish	그레이시
	dkg	dark grayish	다크 크레이시
중채도	lt	light	라이트
	sf	soft	소프트
	d	dull	덜
	dk	dark	다크
고채도	b	bright	브라이트
	s	strong	스트롱
	dp	deep	딥
	v	vivid	비비드

QR코드를 인식하면 마이컬러랩에 관한
정보를 확인하실 수 있습니다.

당신의 퍼스널 컬러가
매번 다른 진짜 이유

발 행 일 ｜ 2023년 08월 15일
저　　자 ｜ 한지운
홈페이지 ｜ http://mycolorlab.com/
인 스 타 ｜ https://www.instagram.com/mycolorlab/
강의문의 ｜ mycolorlab@naver.com
블 로 그 ｜ https://blog.naver.com/mycolorlab
유 튜 브 ｜ https://youtube.com/@mycolorlab

발 행 처 ｜ 레코드나우
I S B N ｜ 979-11-88588-43-5(03650)
디 자 인 ｜ 에디터V (https://blog.naver.com/lye98711)